캘리그라퍼 이일규

방송과 드라마 현장에서 빚어낸
1,000 카피로 배우는
캘리그라피의
시작과 끝

[증보판]

CALLIGRAPHY

담쟁이는 말없이 그 벽을 오른다

"한 뼘이라도 꼭 여럿이 함께 손을 잡고 올라간다 / 푸르게 절망을 다 덮을 때까지 / 바로
그 절망을 잡고 놓지 않는다 / 저것은 넘을 수 없는 벽이라고 고개를 떨구고 있을 때 / 담
쟁이 잎 하나는 담쟁이 잎 수천 개를 이끌고 / 결국 그 벽을 넘는다"

시인 도종환 님의 〈담쟁이는 말없이 그 벽을 오른다〉라는 시에는 마치 개선장군과도 같은 '담쟁이'가 등
장한다. 결코 오를 수 없는 벽처럼 보이지만, 결국은 '모두 함께' 그 길을 기필코 내고야 마는 이가 있다.
개인의 이해에서 벗어나 '함께 가기'를 선택한 담쟁이는 그래서 여느 나뭇잎과는 다른 모습에서 묵직한
감동을 안겨준다.

'캘리그라피' 작가로 살아온 18년 동안 소중한 인연이 참 많았다. 그 중에서도 담운 이일구 선생님(前 KBS
이사 / 現 (사)한국캘리그라피디자인협회장, 문인화가)은 마치 이런 '담쟁이'를 떠올리게 만드는 이다.

1999년 전통서예를 넘어 대중서예의 길을 걸으며 홀로서기에 노력하고 있을 때 선생님은 늘 많은 조언
과 격려를 해주셨다. 나는 초등학교 4학년 때부터 전통서예를 시작해 대학과 대학원에서 서예학을 전공
했다. 그러는 사이에 우리 전통서예와 문화를 아끼고 사랑하게 되었다. 하지만 사회에 나와 오롯이 전통
의 길을 걷는다는 일은 쉽지만은 않았다. 그토록 자랑스럽게 여겼던 전통서예가 현대적 감각을 원하는
현시대에서는 인정받지 못한 채 소외되어 버렸기 때문이다.

하지만 이대로 포기할 수는 없었다. 전통서예에 디자인을 접목해 현대적 감각으로 바꾸어 내는 또 다른
'캘리그라피 문화와 시장'을 개척해야겠다고 다짐했다. 이런 열망으로 도전하고 또 도전했지만 처음 가
는 길이기에 어느 방향으로 가야할지 막막해 헤멜 수 밖에 없었다. 1999년 캘리그라피를 시작할 때만해
도 '캘리그라피'라는 용어조차 낯설기만 하던 때였다. 이런 벽에 부딪힌 이유는 한국에서는 글씨를 통해
대중과 소통하는 선례를 찾기 어려웠기 때문이었다.

한글 캘리그라피에 대한 열망으로 가득하던 당시 방송타이틀 로고의 선두주자로 알려진 이일구 선생님
(당시 KBS 부장)을 알게 되었고, 이후 인사를 드리러 찾아뵙게 되었다. 지면으로만 뵈었던 선생님과의
인연은 이렇게 시작되었다.

선생님은 검은색 종이에 흰 글씨로 쓴 여러 장의 작품을 보여주었다. 대중들에게 많은 사랑을 받았던 수많은 드라마, 다큐멘터리, 예능 프로그램의 타이틀을 보았다. 전통의 맛을 살린 글씨와 대중들에게 감성을 전해줄 수 있는 현대적인 미감의 글씨… 전통서예를 벗어나 흔하게 볼 수 없었던 감성의 캘리그라피를 보게 되었다. 인상 깊었던 점은 예전의 방송타이틀 로고는 컴퓨터 작업이 아닌 수작업이었다는 사실이다. 전통서예 스타일을 벗어나지 못했던 나에게 귀한 작품들을 보여주고 작업 노하우를 알려주었다. 마냥 홀로서기를 하고 있었다고 생각했는데 그게 아니었다. 당시 선생님이 건내준 복사물을 교과서 삼아 공부하며 한발 한발 더 나아갈 힘을 얻을 수 있었다.

당시 '캘리그라피'라는 장르는 전통을 망친다는 이유로 한국 서단에서 따가운 시선을 받았다. 캘리그라피라는 장르를 새롭게 만들어가는 길에는 수많은 걸림돌이 있었고, 때로는 거대한 장벽 때문에 넘을 엄두도 내지 못했다. 다행히 선배와 스승이 없었던 캘리그라피라는 길 위에서 만났던 장애물마다 선생님의 조언을 디딤돌 삼아 뚜벅뚜벅 걸어 올라갈 수 있었다.

서울 관훈동 인사아트센터에서 열렸던 이일구 선생님의 개인전 '댓잎에 바람일어'(인사아트센터, 2009)는 지금도 소중한 기억으로 남아 있다.

기존 전통문인화의 구도와 기법을 넘어 현대적 미감으로 표현된 선생님의 작품을 보고 정신적인 충격을 받았다. 선생님은 어린 시절 마을 곳곳 초가집 뒤뜰에 심어진 대나무 숲을 좋아했다고 한다. 바라만 보고 있어도 마음이 편안하고 휴식을 느낄 수 있는 그런 공간이었던 것이다. '유년시절 함께 성장하면서 보고 느꼈던 대나무에 대한 관심과 애정을 회상하며 그렸다'고 했다. 전시된 다수 작품이 대나무 그림으로 채워진 것도 이런 연유에서 비롯되었던 것이다.

전시된 작품 중에 유난히 눈에 띄는 작품이 있었는데 대나무 숲을 위에서 내려다 본 작품이었다. 어린 시절에는 분명히 올려다보기만 했을 것이다. 하지만 대나무 숲을 '위에서 내려다 본다'는 것, 그 점은 기존의 관습과 틀을 깨는 '철학'이 있어야 가능한 것이다. 대나무보다 한참 작았을 소년이 대나무보다 훨씬 큰 마음과 상상력을 지니고 있었음을 짐작할 수 있다.

문인화는 회화, 서예, 문학, 전각에 이르기까지 다양한 내용들이 어우러진 일종의 종합예술이라고 볼 수

있다. 그 다양성을 아우르며 오늘에 이르기 위해서는 특정한 양식적 전형을 견지하지 않았기 때문이라는 견해도 있다. 선생님의 작품은 시대적 변화에 따라 가치관과 상황을 반영한 결과로 틀에 갇히지 않는 자유로움이 빛났다.

더불어 '그림과 글씨는 같다'는 '서화동원(書畵同源)'을 느끼게 해준 선생님의 필력은 종합예술이 어우러져야 하는 문인화 작가로서의 가치를 실감케 했다. 이 전시를 통해 나는 전통의 서예를 현대적 미감으로 재해석하는 캘리그라피 작가의 입장에서 또다시 새로운 틀을 깨는 계기가 되었다.

혼자만 올라가는 담쟁이를 본적이 있는가. 담쟁이는 앞서거니 뒤서거니 하면서 빈 캔버스를 채우는 그림이나 글씨처럼 함께 어우러져 형상을 만들어 낸다.

한번은 선생님께서 오픈식 행사 사회를 맡아보라고 권한 적이 있었다. 선생님 주변엔 워낙 유명한 아나운서와 저명한 지인이 많을 텐데 왜 내게 사회를 맡으라하시지 의아해서 이유를 여쭤보지 않을 수 없었다. "유명한 사람들이야 많지만 젊은 자네가 꼭 사회를 봐주었으면 좋겠네. 지인들도 그런 자네를 기억해 주었으면 좋겠고… 더 열심히 해서 좋은 사람들과 인연을 열어갔으면 좋겠네." 라고 답했다. 선생님은 후학에게 길을 열어주려고 자신의 길까지 다 내어준다는 걸 직접 피부로 느끼는 순간이었다. 제자와 후학들에게 조건 없이 많은 사랑과 가르침을 주는 선생님의 모습을 보고, 나 역시 앞으로 더욱 성장하게 되면 꼭 선생님처럼 제자와 후학들에게 그렇게 하겠노라 다짐했었다.

21세기는 '디자인의 시대'다. 우리의 존재방식, 삶의 형태, 문화는 디자인을 통해 드러나는 시대에 살고 있는 것이다. 이런 시대적 흐름에 발맞추어 한국 최초로 (사)한국캘리그라피디자인협회가 탄생되었다. 협회는 전통을 바탕으로 한국적 디자인의 기술적, 학문적 뼈대를 만들어가기 위해 노력하고 있다. KBS라는 큰 조직의 이사를 지낸 경험을 갖고 있는 이일구 선생님이 회장으로 취임하면서 협회는 체계적인 구성을 갖추고 성장을 이루어 가게 되었다.

이일구 선생님은 회장으로서 만만치 않은 거대한 담벼락을 많은 회원들과 함께 오르고 있다. 마치 손을 잡고 있는 담쟁이 잎처럼. 나 역시 상임이사로서 회장님을 잘 보필하여 캘리그라피디자인이라는 푸른 잎

들, 그 꿈들이 담벼락을 넘어 푸른 숲길을 이룰 때까지 함께 만들어 가고 싶다. 선생님은 (사)한국캘리그라피디자인협회 회장, (사)추사기념사업회 회장, 문인화가, 서예가, 봉사활동 등 다양한 활동을 통해 사회에 에너지를 나누고 있다.

선생님은 여전히 지난 18여 년 가까이 나에게 정신적 스승이 되어 주었고, 새로운 길을 걸을 수 있도록 기꺼이 디딤돌이 되어 주었다. 선생님께 존경하는 마음을 담아 도종환 시인의 '담쟁이'라는 시를 들려드리고 싶다. 더불어 이 지면을 빌어 이일구 선생님께 다시금 감사의 마음을 전하고 싶다. 아래는 '담쟁이(도종환)' 전문이다.

저것은 벽 / 어쩔 수 없는 벽이라고 우리가 느낄 때 / 그 때 / 담쟁이는 말없이 그 벽을 오른다
물 한 방울 없고 씨앗 한 톨 살아남을 수 없는 / 저것은 절망의 벽이라고 말할 때 / 담쟁이는 서두르지 않고 앞으로 나아간다 / 한 뼘이라도 꼭 여럿이 함께 손을 잡고 올라간다.
푸르게 절망을 다 덮을 때까지 / 바로 그 절망을 잡고 놓지 않는다 / 저것은 넘을 수 없는 벽이라고 고개를 떨구고 있을 때 / 담쟁이 잎 하나는 담쟁이 잎 수천 개를 이끌고 / 결국 그 벽을 넘는다.

조용히 읊다보면 대나무처럼 곧게 서 계신 선생님이 떠오른다.

이번 첫 저서인 『캘리그라퍼 이일구의 '캘리그라피의 시작과 끝'』의 출간을 진심으로 축하하며, 캘리그라피를 공부하는 많은 후학들에게 큰 길잡이가 되어 줄 것이라 생각한다.

이 상 현 (캘리그라피 작가)

캘리그라피에 대해서

캘리그라피는 TV타이틀, 상품디자인, 북디자인, 패션, 광고, 영화포스터, 옥외 간판, 회사 로고 등 여러 분야에서 다양하게 쓰이고 있습니다.

우리나라에서 캘리그라피라는 말은 대중들에게 낯선 용어였으며, 이를 이용하는 것은 한정된 분야와 특정 계층에 국한되어 있었습니다. 현재 사용되고 있는 캘리그라피의 개념 정립은 1990년대 초에 이루어졌으며, 1990년대 중반에 접어들면서 캘리그라피의 인식이 높아졌습니다. 그리고 2000년대에 접어들면서 대중들에게 알려지고 계층과 분야에 구애받지 않고 본격적으로 사용되기 시작했습니다.

먼저 캘리그라피의 개념부터 알아보겠습니다.

캘리그라피의 어원은 그리스어로 '아름답다'라는 의미의 kallos와 '필적'이라는 의미의 graphy의 합성어로서 아름다운 필적, 서예, 능서를 뜻하는 말로 손글씨, 솜씨체, 붓글씨체 등으로 다양하게 불리다가, 2004년 국립국어원에서 캘리그라피를 신어로 선정하고, 글자를 아름답게 쓰는 기술로, 좁게는 서예를 넓게는 활자 이외의 서체를 의미하는 것으로 정의했습니다.
즉, 캘리그라피는 문자를 즉흥적으로 아름답게 묘사하는 기술과 묘사된 육필문자를 의미하는 것입니다.

일반적으로 학자들은 전통적 캘리그라피가 중국, 일본, 우리나라를 포함한 한자 문화권과 기하학적이고 독특한 글자의 조형성을 지닌 아라비아 문화권, 로마글자와 법률, 기독교 문화에 바탕을 둔 서양문화권 등 세 곳에서 발생했고, 각각의 문화권이 독특한 필기도구와 방식으로 발전시킨 것이 오늘날의 캘리그라피로 보고 있습니다.

캘리그라피는 기본적으로 문자를 매체로 합니다. 즉 전달하고자 하는 문자 또는 문장을 디자인 콘셉트에 맞춰서 다양한 재료를 사용해서 기술적으로 표현하는 것입니다. 이때 작가의 의지와 창작능력, 자유로운 사상, 감성 등 여러 복합적인 요소가 조화를 이루며 나타났을 때 예술적 결과물이 나오게 됩니다.

캘리그라피가 가지고 있는 특징에는 여러 가지가 있으나 크게 3가지로 나누어 볼 수 있습니다.

1. 문자를 표현하는 예술형태이므로 작가가 의도한 대로 대중들이 읽는 가독성입니다.

2. 대중의 시선을 사로잡을 수 있는 독창적이고 개성 있는 캘리그라피로 제품을 이미지화하여 보는 이에게 각인 시키고, 상품의 가치를 극대화시키는 주목성입니다.
3. 작가의 심리상태와 작업할 때 분위기에 따라 같은 글씨를 여러 번 써도 표현된 결과가 달라지는 일획성으로 이는 서예와 유사한 특징을 가지고 있습니다.

캘리그라피의 조형원리는 형과 여백, 색, 레이아웃 3가지로 나누어 살펴보겠습니다.

첫째로 형과 여백입니다.
쓰여진 부분인 형과 쓰여지지 않은 부분인 여백이 함께 공존하며 완전한 형태를 결정하게 됩니다.

둘째로 다양한 색을 사용할 수 있습니다.
색은 우리의 정서, 사상, 심리적 상태, 행동 그리고 건강까지도 직접적으로 영향을 주는 시각 언어를 전달하는 수단이며, 색채는 내용을 논리적으로 이해시키기 보다는 직감적으로 인식시키는데 큰 영향력을 발휘합니다.
서예는 먹의 농담에 의해서만 표현되지만 캘리그라피는 다양한 색으로 대중을 시선을 사로잡으며 감성에 호소할 수 있는 강점이 있습니다.

셋째는 레이아웃입니다.
레이아웃은 문장, 사진, 일러스트레이션 등이 섞여 있을 때 배열하는 기술로 미적인 조형구성과 가독성의 추구, 대중의 시선을 사로잡을 수 있는 주목효과의 달성, 전체적인 통일, 조화 등을 고려해야 합니다.
레이아웃의 내용은 서체 및 크기, 자간, 행간, 사진이나 일러스트레이션의 선정, 인쇄 표현에 대한 지시 등을 포함하여 위치, 배열, 색채 등을 결정하는 작업입니다.

그러면 이런 특징을 가지고 있는 캘리그라피는 서예와 어떤 연관성을 가지고 있을까요?
캘리그라피와 서예는 사람의 손으로 직접 문자를 소재로 하여 표현한다는 공통점이 있습니다. 손으로 쓴 글씨는 그 자체가 생명력을 갖춘 예술이 되기도 하며, 그림과는 달리 본능적으로 읽히게 됩니다. 즉 내용을 바로 전달하게 됩니다.

다음으로 캘리그라피와 서예는 일획성을 추구합니다. 일획성은 서예의 두드러진 특징으로 덧칠을 하거나 형을 수정할 수 없으며 작가 자신도 두 번 다시 똑같은 작품을 만들 수 없습니다.
서예의 심미의식은 캘리그라피와 정신적인 면에서 공통점이 많습니다. 서예는 외형적인 형태보다는 내재되어있

는 정신 즉 마음의 표현을 중시하는 것으로 글씨를 쓰는 사람이 운필, 용필, 장법을 통해 자신의 감정을 표현해 냅니다.

캘리그라피도 획을 그을 때 작가의 철학과 정신을 담아 아름답게 표현하는 것이 중요하며 이것이 동양철학을 담 아내는 서예와의 공통점이라고 하겠습니다.

그럼, 캘리그라피는 어떻게 창작되는지 알아볼까요?

캘리그라피의 창작은 주어진 콘셉트에 일치하는 글씨의 형태를 정하고 변화와 강조를 주어 글꼴을 완성하는 것입 니다. 이때 작가의 개성과 독창성은 필수 조건입니다.

캘리그라피의 작업을 위해 알아야 할 몇 가지 요소가 있습니다.

첫째는 선질입니다.
선의 강약과 완급, 중봉과 편봉 등의 다양한 기법은 단순하거나 지루하지 않게 하는 역할을 해줍니다. 획의 속도 는 경쾌한 느낌을 줄 수도 있고 차분한 느낌을 줄 수도 있습니다.

둘째는 콘셉트에 적합한 서체를 정하는 일입니다.
서체는 고딕체, 서간체, 명조체, 궁체 등 다양한 서체의 형태가 있으므로 콘셉트에 어울리고 개성이 강조된 독특 한 형태의 서체를 구사하게 됩니다.

셋째는 구성입니다.
전체적인 레이아웃과 관련이 있으며, 어떻게 구성하느냐에 따라서 완전히 다른 작품이 나올 수도 있습니다. 이 부 분은 글씨가 완성된 후에 디자이너나 콘셉트의 변화에 따라 약간의 조정이 가능합니다.

넷째는 용구와 재료의 선택입니다.
붓의 크기며 붓털의 장단과 종류, 종이의 번짐 정도에 따라 전체적인 분위기가 좌우될 수 있으며, 붓 이외에 독특 한 효과를 원한다면 죽필, 롤러, 펜, 크레파스, 파스텔, 목탄, 막대기 등 쓸 수 있는 재료는 무엇이든지 사용해서 원하는 효과와 질감을 얻을 수 있습니다.

다섯째는 글자의 강조와 기울기 그리고 무게중심입니다.

글자의 강조는 붓에 가해지는 압력과 속도, 특정한 획의 길이를 조절함으로써 가능하며, 기울기를 통해 획의 속도와 함께 힘 있는 글씨, 경쾌하고 발랄한 글씨를 표현해 낼 수 있습니다. 무게중심에 따라 통일성을 갖추기도 하고, 그렇지 못하기도 합니다.

글자의 강조와 기울기, 무게중심은 실제 작품의 모든 것을 결정할 수 있는 중요한 요소이지만 일정한 법칙이나 규칙은 없습니다. 이것이 캘리그라피의 장점이기도 하고 초보자들에게는 모호한 단점이기도 합니다. 위의 요소들이 무시되거나 잘못 적용되면 통일성을 잃어버리거나 산만한 캘리그라피가 될 수 있습니다.

마지막으로 캘리그라피의 문제점을 알아보겠습니다.

하나의 캘리그라피를 제작할 경우 글자의 공간과 짜임, 자간의 처리, 붓의 운용, 먹색의 처리 등 세부적인 표현기법 하나까지도 신경을 써야 합니다. 그런 후에 제작의도에 따라 변화와 통일, 조화를 주어야 합니다. 아울러 하나의 획을 쓰더라도 작가의 의도와 정신을 담아서 써야 하며 획이나 글꼴이 콘셉트에 정확하게 맞아야 합니다. 그러나 콘셉트에 맞지 않는 캘리그라피가 제작되는 경우가 많습니다. 이는 상품의 종류, 특징이나 작품을 바르게 이해하고 표현하는 능력이 필요합니다.

또한 모필에 의한 캘리그라피 표현이 대부분이어서 대중들에게 비슷한 시각이미지로 인식되어져 쉽게 식상해질 수가 있습니다. 이를 극복하기 위해서는 여러 가지 재료의 특성에 대한 연구를 통해 재료에 따른 효과와 질감을 표현해야 합니다.

한글 조형원리에 대한 이해부족으로 가독성에 치명적 문제를 야기시킨 작품이 많이 있습니다. 허획과 실획을 정확하게 해서 글자의 주와 객이 바뀌지 않게 해야 합니다.

최근에는 컴퓨터를 통해서 이미 폰트 작업이 되어져 있는 다양하고 아름다운 서체들을 만날 수 있습니다. 매년 일반인들을 대상으로 공모전을 열어 수상작을 디지털화된 서체로 개발하기도 하고, 인기 스타들의 서체를 개발하여 대중화시키기도 합니다. 개성적이고 독창적인 서체들이 넘쳐나지만, 대중에게 너무 많이 노출되어 있어 결국에는 식상해지게 마련입니다.

현재 한글 캘리그라피는 한글문자 디자인의 새로운 가능성을 확장시키고 우리의 시각문화가 도약할 수 있는 발판을 마련해 주었으며, 시각 디자인 분야는 물론 패션 디자인, 인테리어 디자인, 환경 디자인 등 다양한 분야에서 활용되고 있습니다.

차 례

香遠益淸

연꽃이 향기는 멀리
갈수록 맑아진다

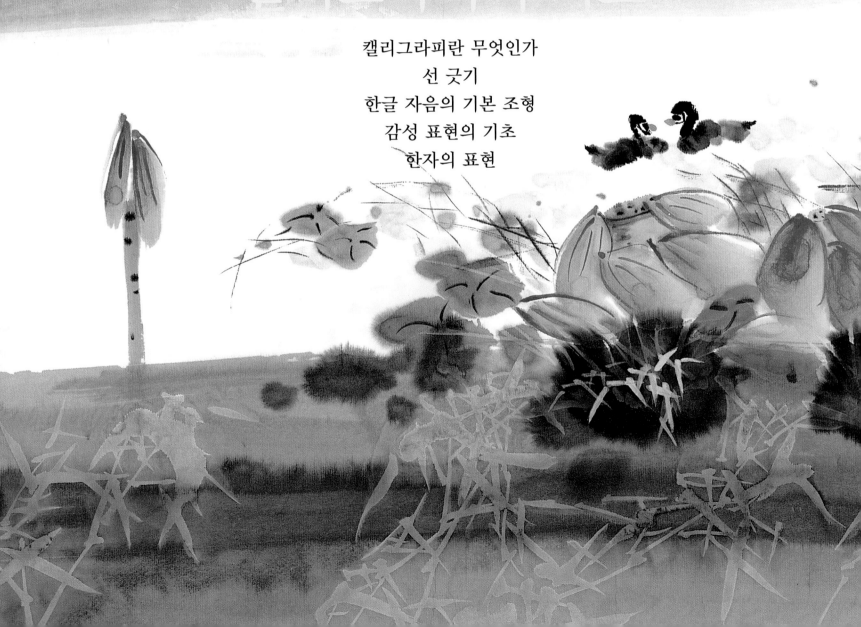

PART
01

캘리그라피의 기초

01 새로운 문화트렌드 캘리그라피!!

〈캘리그라피〉는 아름답게 쓰는 것을 의미한다. 대량생산을 위한 인쇄매체에서의 기계적인 느낌의 반대되는 것으로 손으로 표현되는 개성 있는 표현을 기본으로 한다. 어원에 입각하면 그림을 포함한 문자 표현을 의미하며 대체로 문자로 구현되는 예술적 표현과 디자인적 표현을 말한다.

〈캘리그라피〉는 쓰기 문화가 있는 모든 지역에서 각각 발전하였다. 딱딱하고 뾰족한 면에 잉크를 찍어 쓰는 표현을 주로 하는 라틴 캘리그라피, 대나무를 도구로 쓰는 아랍 캘리그라피, 동물의 털을 엮은 붓을 활용하는 동양의 캘리그라피가 대표된다. 그 중에 한국의 캘리그라피는 한자를 쓰는 캘리그라피로 시작하여 한글을 쓰는 캘리그라피로 폭 넓게 발전하였다.

〈캘리그라피〉는 〈서예〉와 공통점과 차이점을 갖는다. 공통점은 문자를 중심으로 아름답게 표현하는 부분이다. 서예는 전통적 미감을 계승하여 아름답게 표현하며, 캘리그라피는 다수가 공감할 수 있는 현대적 미감으로 아름답게 표현하는 차이점이 있다.

최근의 〈캘리그라피〉는 디자인과 협업하는 상업적 목적으로 많이 활용되었다. 다양한 매체광고, 패키지 디자인, 북커버 디자인 등의 홍보의 효과를 극대화 하거나 제품의 판촉에 도움이 되는 용도로 적극 활용되고 있으며, 캘리그라피가 점점 대중화 되면서 현대사회의 중요한 문화 트렌드로 자리잡고 있다.

앞으로 〈캘리그라피〉는 상업적인 역할뿐만 아니라 그 자체로 예술로서 표현될 수 있는 노력이 요구된다. 캘리그라피 작가들은 자신의 역량을 최대한으로 발휘할 수 있는 순수작품을 끊임없이 발표함으로써 서로에게 자극이 되는 활동을 지속해야 한다. 급변하는 현대사회 속에서 아날로그적인 미감을 대표하는 캘리그라피가 우리 문화를 더욱 풍요롭게 해주는 매개가 되길 기대해본다.

02 선 긋기

선 긋기 연습은 모필을 숙련되게 사용하여 의도된 획을 얻을 수 있기에 매우 중요한 부분이라고 말할 수 있다. 그림은 가장 기본이 되는 가로선과 세로선으로 시작과 끝을 일정하게 표현하고 네모, 세모, 동그라미를 붓의 힘과 속도를 달리하여 굵고 가늘게 자유롭게 선을 그어보는 연습을 한다.

충분한 선(線)연습이 되면 응용선을 연습한다. 그림에서 표현된 선은 ㄱ, ㄴ, ㄷ, ㄹ, ㅇ 등의 자음을 표현하는데 효과적인 연습이다. 붓의 모 끝부분이 획의 중앙(중봉)에 오도록 연습을 하도록 하자.

이 선(線)은 ㅁ, ㅅ, ㅇ 등을 자음을 표현하는데 효과적인 연습이다. 지속적인 연습을 통해 의도된 두께와 크기, 시작점과 끝점이 의도된 위치에서 정확하게 맞는 연습을 하도록 하자.

이 선(線)은 붓을 누르는 힘(필압)과 붓의 진행 속도에 변화를 주어 표현한 선이다. 힘의 변화와 속도의 변화를 통해 다양한 질감의 선을 얻을 수 있다. 또한 먹물의 농도와 붓에 먹물의 양의 변화를 통해서도 선의 질감에 변화를 줄 수 있다.

붓은 펜과 다르게 옆면을 폭 넓게 사용하여 다양한 효과를 만들 수 있다. 이 그림은 먹물의 양과 농도를 조절하여 복합적인 선의 표현으로 면을 구성한 것이다. 다양한 선과 그 선의 집합체인 면으로 문자를 구성하게 되면 폭 넓은 감성의 표현이 가능해진다.

한글 자음의 기본 조형

기역(ㄱ)

기역은 가로획과 세로획 각 각 한 획으로 구성되어 있다. 두 획간의 각도가 좁으면 대체로 강한 감성을 표현하는데 적합하고 두 획간의 각도가 넓으면 부드러운 감성을 표현하는데 적합하다. 가로획의 길이가 짧거나 표현이 과장될 경우 시옷으로 잘 못 읽힐 수 있는 부분에 주의해야 한다.

니은(ㄴ)

기역과 마찬가지로 두 방향으로 개방된 구조로 되어 있다. 기역에서 표현했던 감성표현이나 잘 못 읽힐 수 있는 부분이 동일한 특성을 가진다. 모든 자음은 특성상 초성의 위치에 있을 때와 종성의 위치에 있을 때의 모양이 많이 달라질 수 있다.

디귿(ㄷ)

디귿은 오른쪽을 개방된 구조로 되어 있다. 의도된 느낌에 따라 첫 획과 둘째 획을 붙여 쓸 수도 떨어뜨려 쓸 수도 있다. 둘째 획의 시작점에 따라 리을로 읽힐 수 있는 부분에 주의해야 한다.

리을(ㄹ)

리을은 가로획 세 개로 구성되고 왼쪽과 오른쪽 각각 한 개씩 개방된 구조를 가진 자음이다. 가로 획 사이의 두 공간이 일정한 공간을 확보하여 가독성에 문제 없도록 주의해야 하며 흘려쓸 때 가 로획이 생략되지 않도록 주의해야 한다.

미음(ㅁ)

미음은 사방이 막힌 공간으로서의 특징를 갖고 있다. 세 획 또는 네 획으로 표현이 가능하며, 획과 획 사이의 공간은 허용될 수 있으나 공간이 크면 가독성에 문제가 생길 수 있는 부분에 주의해야 한다.

비읍(ㅂ)

비읍은 컵에 물이 담겨 있는 모양으로 구성되어 있다. 중간의 가로획은 개방된 공간과 막힌 공간 사이에 위치하며 두 공간의 크기가 한쪽이 크면 가독성에 문제가 생길 수 있는 부분에 주의해야 한다.

시옷(ㅅ)

시옷은 사선이 서로 의지하고 있는 모양으로 구성되어 있다. 일반적으로 시옷을 쓸 때에는 첫 획의 1/3지점에서 1/2지점 사이에서 두 번째 획을 시작하여야 안정된 구조로 시옷을 표현할 수 있다. 두 획의 간격과 교차점에 변화를 주면 다양한 느낌의 변화를 줄 수 있다.

이응(ㅇ)

이응은 곡선으로 둘러 싸인 막힌 공간의 조형적 특징을 가지고 있다. 시작점을 알 수 없도록 끝지점을 잘 연결하면 보다 완벽한 느낌의 이응을 표현할 수 있다. 반대로 시작점에 변화를 주거나 연결을 하지 않고 미세한 공간을 만들어 의도된 감성을 표현할 수도 있다.

지읒(ㅈ)

지읒은 시옷에 가로획이 추가된 모습일 수도, 기억에 사선이 추가될 수도 있는 모양을 하고 있다. 두 가지 표현 모두 사용할 수 있으며 사선으로 분할되는 공간의 크기에 따라 다양한 표현이 가능하다.

치읓(ㅊ)

치읓은 지읒에 첫 세로획이 추가된 모양으로 구성되어 있다. 첫 획은 가로획이나 세로획으로 표현해도 문제 없으며 작게 표현하는 것에 주의하여야 한다. 치읓은 구성에 따라 사람의 모습으로 표현할 수 있어 재미있는 표현이 가능하다.

키읔(ㅋ)

기역의 안쪽 공간을 나눈 모양으로 구성되어 있다. 분할된 공간의 크기가 일정 공간을 확보하고 있어야 가독성에 문제가 생기지 않음을 주의해야 한다. 두 번째 획은 첫 번째 획에 붙여 쓸 수도 떨어뜨려 쓸 수도 있지만 공간이 크지 않도록 주의해야 한다.

티읕(ㅌ)

티읕 역시 디귿의 공간을 분할한 것으로 키읔과 같은 주의할 점을 갖는다. 또 다른 특징은 첫 획과 둘째 획을 붙여 쓸 수도, 떨어뜨려 쓸 수도 있지만 떨어뜨려 쓸 경우 리을과 혼동되지 않도록 주의해야 한다.

피읖(ㅍ)

피읖은 두 가로획 사이에 두 세로획이 세 공간으로 분할하고 있는 듯한 모양으로 구성되어 있다. 세 공간은 균등한 크기일 때 안정적인 조형으로 표현되며 의도된 느낌에 따라 공간에 변화를 줄 수 있다.

히읗(ㅎ)

히읗은 직선과 곡선의 복합적인 특징을 가지고 있다. 치읓과 마찬가지로 첫 획을 가로 또는 세로로 쓸 수 있으며 붙여 쓸 수도 떨어뜨려 쓸 수도 있다. 사람의 웃음 소리를 표현할 때 즐겨 쓰는 자음으로 유쾌한 표현이 가능하다.

감성표현의 기초

강한 느낌

역적

강한 느낌으로 표현한 역적이다. 기본적인 굵은 선으로 강한 느낌을 표현하였고 거칠고 파괴된 조형으로 역적이 내포하는 감성을 효과적으로 표현하려 하였다.

영웅호걸

역적과 같이 굵은 선과 거친 획으로 강한 느낌을 표현하고 있으며 '걸'의 'ㄹ'을 빠르게 처리하여 호쾌한 영웅호걸을 표현하였다.

부드러운 느낌

어머니

부드러운 느낌으로 표현한 '어머니' 이다. 기본적으로 곡선을 사용하여 부드러운 느낌을
나타내면서도 약하지 않은 어머니의 느낌을 표현하려 하였다.

보송보송

곡선과 율동감을 살려 표현한 '보송보송' 이다. 첫 음절의 '보'와 세 번째 음절의 '보'를 얼굴
표정의 느낌으로 표현했으며, 강약의 부드러운 곡선을 통해 부드럽고 포근한 느낌으로 시
각화하였다.

갸우뚱, 방긋방긋

대표적인 의태어 '갸우뚱'과 '방긋방긋' 이다. 갸우뚱은 글자의 세로 방향으로 율동감을 주
어 동세나 느낌을 전달하려 하였다. 방긋방긋은 반복되는 '방'의 'ㅂ'을 웃는 눈 모양으로
형상화하고 곡선과 율동감으로 가벼운 느낌을 표현하였다.

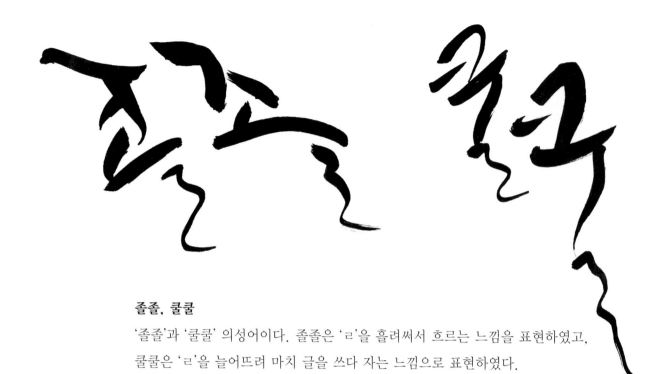

졸졸, 쿨쿨

'졸졸'과 '쿨쿨' 의성어이다. 졸졸은 'ㄹ'을 흘려써서 흐르는 느낌을 표현하였고,
쿨쿨은 'ㄹ'을 늘어뜨려 마치 글을 쓰다 자는 느낌으로 표현하였다.

희로애락(喜怒哀樂)

喜(기쁠 희) : 기쁨, 출산

희로애락의 '희'를 나타낼 수 있는 기쁨과 출산의 표현이다. 앞서 표현한 방긋방긋과 같
이 'ㅂ'의 첫 번째 가로획이 웃는 얼굴을 느낄 수 있도록 표현하였고, 출산의 'ㅊ'은 만세
를 부르는 사람의 형상을 느낄 수 있도록 표현하였다.

怒(노여울 로) : 패배, 살인

희로애락의 '노'를 나타낼 수 있는 패배와 살인의 표현이다. 굵고 거친 획으로 패배의 분노와 응어리진 마음을 표현하려 하였고, 피가 튀는 듯한 느낌으로 살인을 표현하려 하였다. 그림에서의 두 개의 살인은 'ㅅ'과 'ㄹ'의 강조에 따라 두 가지 느낌으로 표현하였다.

哀(슬플 애) : 이별, 눈물

희로애락의 '애'를 나타낼 수 있는 이별과 눈물의 표현이다. 슬픈 감성의 표현은 획의 속도감과 율동감을 최소화하고 먹색의 변화를 주는 것이 효과적이다. 또한 단어의 느낌에 따라 가련한 이별 또는 눈물을 균형이 무너진 듯한 감정은 굵기의 변화와 흐름으로 표현할 수 있다. 이별은 헤어지는 아픔의 슬픈 감성을 표현하였고, 눈물은 보다 직관적인 번짐과 흐름으로 눈물을 연상할 수 있도록 표현하였다.

樂(즐거울 락) : 춤, 음악

희로애락의 '락'를 나타낼 수 있는 춤
과 음악의 표현이다. 춤은 글자가 춤
을 추는 느낌이 들도록 율동감이 느껴
지도록 표현하였고, 역시 'ㅊ'을 춤추
는 사람이 떠오르도록 구성하였다.
음악은 가로획의 변화를 통해 음의 높
낮이가 느껴지도록 표현하였고, 음표
의 모양으로 형상화 하였다.
희로애락의 표현은 같은 단어를 표현
하더라도 속도의 변화, 굵기의 변화,
직선과 곡선의 변화, 먹물의 농도 변
화 등에 따라 앞서 언급한 표현보다
다양하게 구성할 수 있다.

뫼 **산(山)** 자의 여러 가지 캘리그라피 유형이다. 산을 바라보는 시각적 느낌을 문자 표현으로 다양하게 구성할 수 있으며, 특히 한자는 5체(전서, 예서, 해서, 행서, 초서)로 형태가 다양하게 표현이 가능하다.

물 **수(水)** 자의 여러 가지 캘리그라피 유형이다. 산과 같이 물의 시각적 느낌으로 흐르는
모양을 문자 표현으로 다양하게 구성할 수 있다.

바람 풍(風)의 여러 가지 캘리그라피 유형이다. 글자가 바람에 흔들리거나 꺾이고 무너지
는 다양한 느낌을 문자로 다양하게 구성할 수 있다.

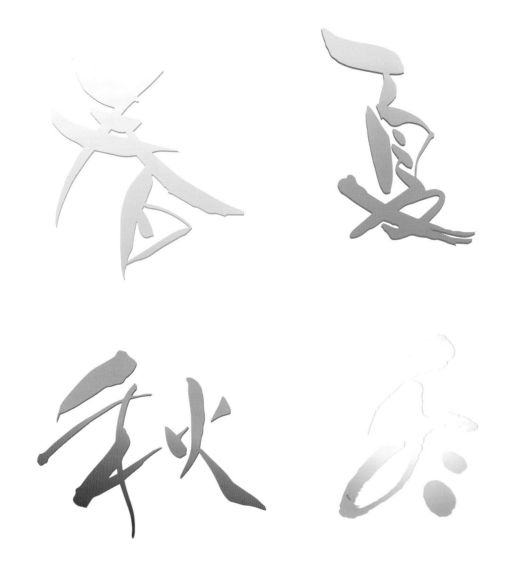

사계절(春夏秋冬) 한자를 색으로 표현하기

사계절을 나타내는 한자의 캘리그라피 표현이다. 춘(春)은 새싹이 돋아나는 봄의 기운을 경쾌하게 표현하였고, 하(夏)는 여름의 시원한 분위기를 역동적으로 표현하였다. 추(秋)는 단풍이 물들은 가을의 분위기를 표현하였고, 동(冬)은 눈이 소복이 쌓인 듯한 보송보송한 분위기를 서정적으로 표현하였다. **(Illustrator 프로그램 활용)**

캘리그라피 폰트(담운체)

A타입

동해물와 백두산이 마르고 닳도록
하느님이 보우하사 우리나라 만세
무궁화 삼천리 화려강산
대한 사람 대한으로 길이 보전하세

B타입

동해물와 백두산이 마르고 닳도록
하느님이 보우하사 우리나라 만세
무궁화 삼천리 화려강산
대한 사람 대한으로 길이 보전하세

※폰트 : 구문활자에서 크기와 서체가 같은 한벌로 컴퓨터에서 사용되는 활자

PART
02

드라마

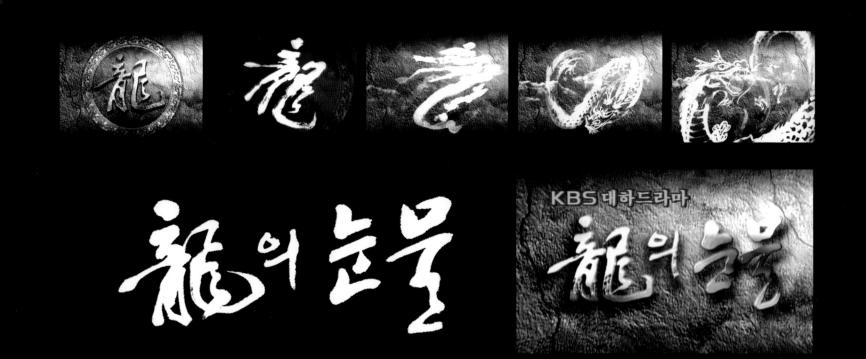

용의 눈물
1996. 11. 24 ～ 1998. 5. 31 방송 / 이성계의 조선 개국에서 세종조까지의 개국사를 그린 드라마 / 정통 역사물에 어울리는 안정된 조형에 용의 무쌍함, 하늘을 나는 듯한 부드러움을 표현

진주탑

1987. 8. 10 ～ 1987. 10. 8 KBS 방송 / '몽테크리스토 백작'을 번안한 소설 '진주탑'을 원작으로 한 드라마 / 굵고 힘있는 획으로 탑의 느낌을 표현

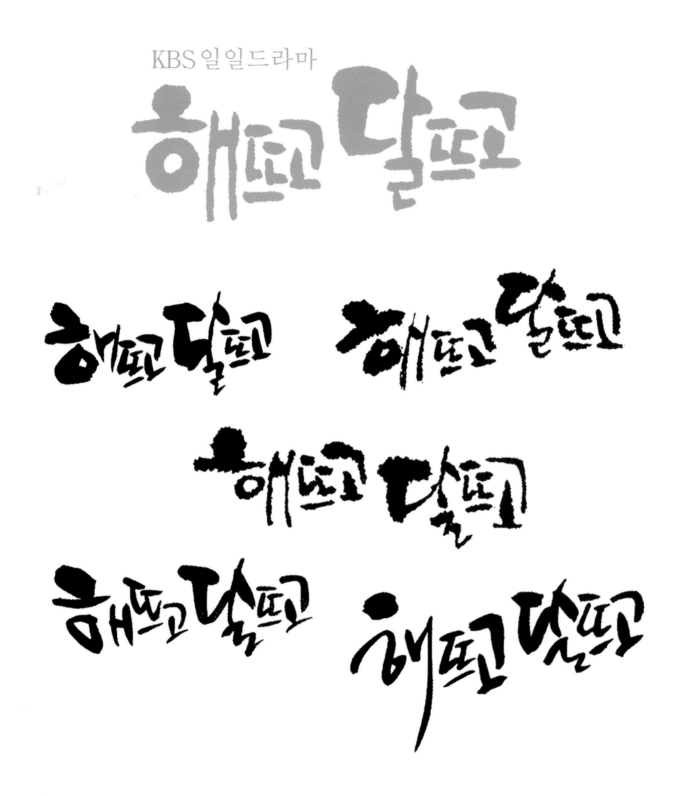

해뜨고 달뜨고
1999 ～ 2000 방송 / 3대가 모여사는 대가족의 생활 속에서 일어나는 일을 그린 드라마 / 획의 강약 변화를 통해 둥글고 부드럽게 표현

귀여운 여자
1996. 5. 5 ～ 1997. 3. 2 KBS 방송 / 두부공장을 하는 석봉 가족의 따뜻한 가족사랑 이야기 / 귀엽고 아름다운 이미지로 표현

주말연속극

내 사랑 누굴까

일일연속극

바람은 불어도

내 사랑 누굴까
2012. 3. 2 ~ 2002. 12. 29 KBS 방송 / 3대가 함께 사는 가족 빌라 해피하우스를 무대로 한 홈드라마 / 크기와 공간의 변화를 통해 조화롭게 표현

바람은 불어도
1995. 4. 3 ~ 1996. 3. 29 KBS 방송 / 전통적인 대가족을 이루고 살아가는 모습을 통해 가족의 의미와 소중함을 일깨워 주는 드라마 / 가독성이 강하고 정적인 콘셉트로 표현

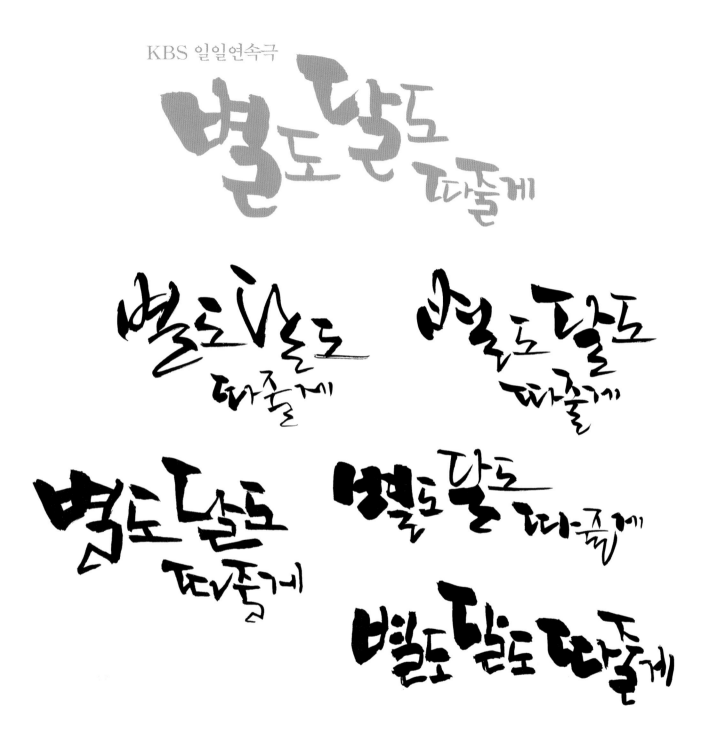

별도 달도 따줄게

2012. 5. 7 ~ 2012. 11. 2 방송 / 가족 간의 갈등으로 뿔뿔이 흩어지지만 결국 어려울 때 자신을 지켜주는 것은 가족이라는 것을 부단한 노력을 통해 깨달아 가는 이야기를 담은 드라마 / 글자 크기의 대소를 통해 시각 효과를 주었으며 따뜻한 감성으로 표현

드라마스페셜

제3공화국

CBS 창사55주년 특집드라마

시루섬

초원의 빛

TV소설

TV소설

新 변사놀이극

심순앤사탕

바다여 남쪽에는

테마드라마

초원의 빛
1997. 3. 3 ~ 1997. 11. 11 KBS 방송 / 서로 사랑하게 되는 자녀 세대를 통해 한 동네 두 집안이 화합해 가는 모습을 그린 드라마 / 글자의 세로 배치로 안정적이고 편안한 느낌으로 표현

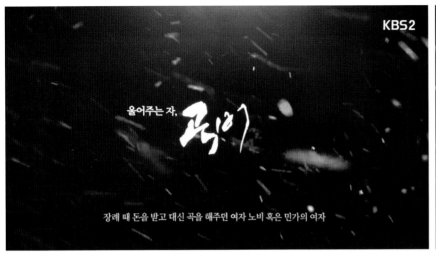

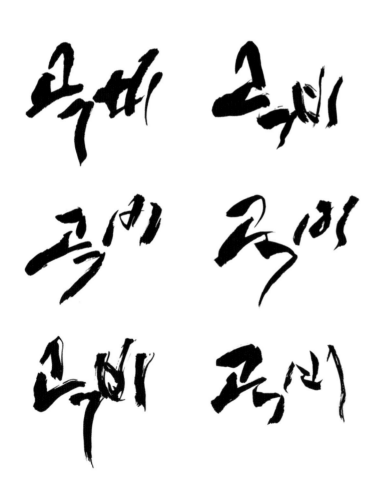

곡비
2014. 3. 9 ~ 2014. 3. 9 방송 / 조선시대를 배경으로
당시 양반가에 상을 당했을 때 곡을 해야 하는 노비들
의 이야기를 그린 드라마 / 획의 굵기 변화를 통해 불
안하고 우울한 감정을 표현

분이

2003. 4. 21 ~2003. 11. 15 KBS 방송 / 가난했으나 진실한 여인, 분이의 삶을 그린 드라마 / 주인공의 성격을 나타낼 수 있도록 투박한 느낌으로 표현

누군가 사랑할때

KBS 수목드라마

그대나를부를때

사랑이 아름다워

하늘에 꽃피우리

새월화드라마

그대 나를 부를 때
1997. 9. 24 ～ 1998. 2. 12 방송 / 청각장애인 여인과 그 여자의 오빠를 뒤쫓는 형사와의 사랑이야기 / 명조체를 기본형으로 가독성이 강하고 부드러운 느낌
으로 형상화

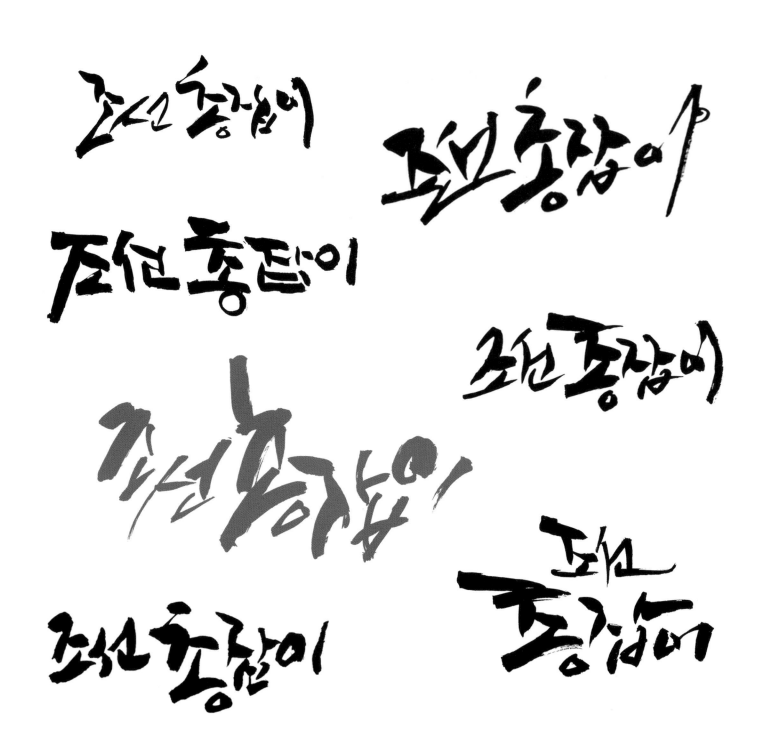

조선총잡이
2014. 6. 25 ~ 2014. 9. 4 KBS 방송 / 조선의 마지막 칼잡이가 총잡이로 거듭나 민중의 영웅이 되어가는 과정을 그린 감성 액션로맨스 / 총잡이의 느낌을 빠른 획으로 안정되게 표현

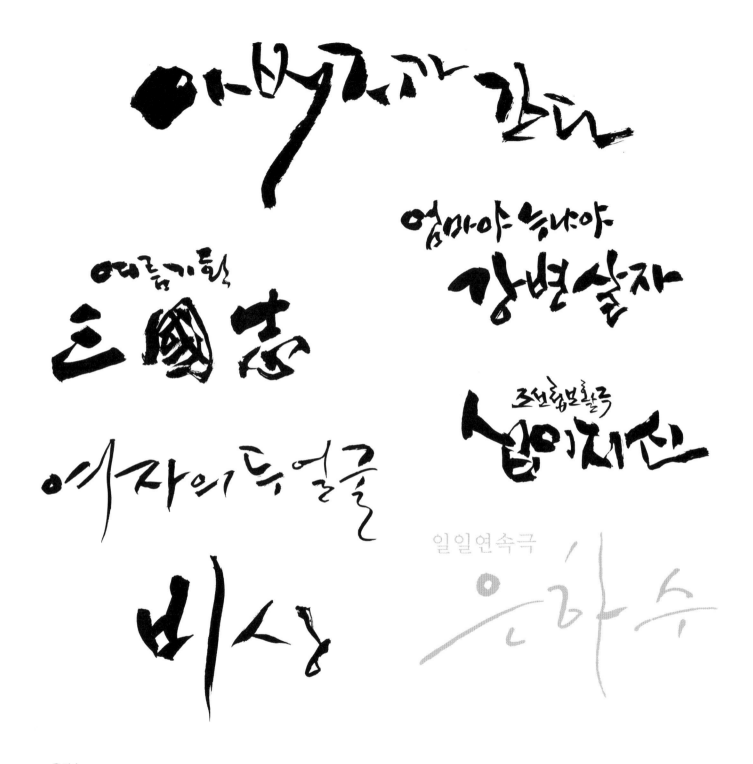

아버지가 간다

여름기획 三國志

엄마야 누나야 강변살자

여자의 두얼굴

비상

조선통보활극 닢이제산

일일연속극 은하수

은하수

1996. 3. 4 ~ 1996. 8. 29 KBS 방송 / 어머니의 죽음으로 고아가 된 삼남매가 현실을 극복해 나가는 이야기 / 별이 흐르는 것 같은 느낌의 가는 선으로 잔잔하게 표현

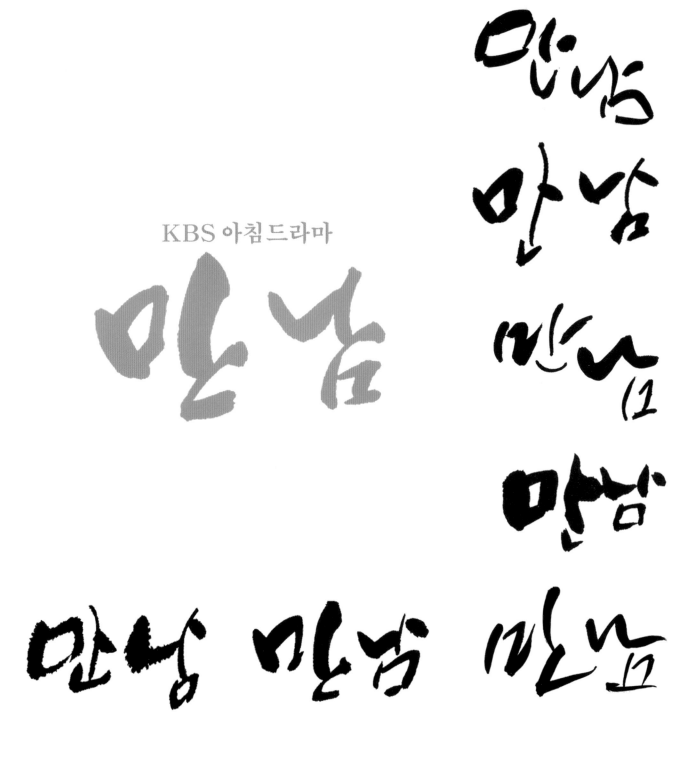

KBS 아침드라마

만남
1999. 10. ~ 2000. 4 방송 / 출생의 비밀, 삼각관계 등을 그린 드라마 / 두 글자의 단조로움을 획의 변화를 통해 사랑스럽고 정감있게 표현

왕의 얼굴

사랑아~
사랑아~

사랑할수록

조선첩보활극

비밀
얍실장
피방

첩중은 시절

스파이 명월
2011. 7. 11 ~ 2011. 9. 6 KBS 방송 / 북한의 미녀 스파이 명월이 남한 최고의 한류스타 강우를 만나면서 벌어지는 좌충우돌 로맨스 특공작전을 그린 드라마 / 스파이의 성격을 나타낼 수 있는 비밀스럽고 경쾌한 느낌으로 표현

KBS 일일연속극

푸른 해바라기
1987. 11. 27 종영 / 산업화되어가는 사회에서 아버지, 어머니, 딸의 세대간의 갈등을 다룬 드라마 / 투박하고 상큼한 이미지로 표현

삼국지
2013. 2 KBS 종영 / 4백여 년을 이어온 한 제국정권이 급속히 몰락해 가는 과정을 그린 중국 드라마 / 웅장하고 힘찬 필치로 표현

55

어린왕자

1999. 5 ～ 1999. 8 KBS 방송 / 어린이 과학드라마로 별과 우주의 세계를 배경으로 한 가설 형태의 드라마 / 왕자의 왕관을 형상화하여 아름답고 재미있게 표현 (KBS 그래픽팀 제작)

저 푸른 초원 위에
2003. 1. 4 ~ 2003. 6. 29 방송 / 특별히 잘난 것도 없고, 가진 것이라고는 돌봐줘야 하는 동생들과 순수한 용기뿐인 한 남자와 자신만을 돌보며 살아왔던 한 여자가 만나 사랑하는 과정을 통해 진정한 삶의 의미를 찾고 성숙해 가는 모습을 그린 드라마 / 푸른 초원의 언덕을 형상화하여 표현

전우
2010. 6. 19 ~ 2010. 8. 22 KBS 방송 / 6·25전쟁 60주년 특별기획 드라마 / 속도감을 통해 군인의 패기가 느껴질 수 있는 감성으로 표현

돌아온 뚝배기

돌아온 뚝배기
2008. 10 종영 / 가업으로 내려오는 설렁탕 전통의 맛을 고집스럽게 지켜오는 장인의식 그리고 종업원들의 파란만장한 삶을 다룬 드라마 / 구수하면서 뚝배기 같이 투박한 느낌으로 표현 (KBS 그래픽팀 제작)

TV소설 순금의 땅

순금의 땅

2014. 1. 6 ～ 2014. 8. 22 방송 / 1950년대와 1970년대 경기도 연천 일대에서 인삼 사업으로 성공하는 정순금의 이야기를 그린 드라마 / 굵고 투박한 획으로 이미지를 표현

오작교 형제들
2012 종영 / 아들 넷을 둔 황씨 부부가 서울 근교 농장에서 대가족을 이루고 살아가는 이야기를 그린 가족드라마 / 획의 강약을 통해 아기자기한 느낌의 이미지로 표현

미니시리즈

고독

설희의 외출중

걸레의 순정

가요드라마

며느리시대

신
TV문학관

트로트의
연인

고독
2002. 10. 21 ~ 2002. 12. 24 KBS 방송 / 15세 된 딸을 홀로 키우는 40세의 미혼모 경민과 유학을 마친 뒤 경민의 회사에서 일하는 25세의 청년
영우의 사랑 이야기를 그린 드라마 / 고독의 외롭고 힘들고 쓸쓸한 감성을 굵고 안정된 느낌으로 표현

최고다 이순신

2013. 8. 25 KBS 종영 / 아버지의 죽음을 계기로 뜻하지 않은 운명의 소용돌이에 휩싸인 엄마와 막내딸의 행복찾기를 그린 드라마 / 획의 강약을 대비시켜 아기자기하고 편안한 느낌으로 표현하였고, '최고다'는 견고딕체를 변형하여 사용함.

일일연속극

정 때문에

정 때문에
1997. 3. 3 ~ 1998. 3. 13 KBS 방송 / 일찍이 남편과 사별하고 홀로 자녀를 키워온 어머니와 남편의 첩이 한 집에 살면서 벌어지는 가족간의 화합 이야기 /
강약 대비없이 정적이고 편안한 느낌으로 표현

찬란한 여명
1995. 10. 28 ~ 1996. 11. 23 방송 / 조선 말기를 배경으로 한 대하 드라마 / 거칠은 갈필을 이용한 굵고 힘찬 느낌으로 표현

천명
2013. 4. 24 ~ 2013. 6. 27 방송 / 인종 독살음모에 휘말려 도망자가 된 내의원 의관
최원의 불치병 딸을 살리기 위한 사투를 그린 작품으로, 조선판 도망자 이야기 / 타이
틀이 의미하는 하늘의 명령을 거칠고 강한 획으로 표현

올레길 그 여자

2011. 7. 17 ~ 2011. 7. 17 KBS 방송 / 유력 정치인과 비밀스러운 사랑을 하다가 그에게 배신을 당한 여자가 여행길에서 오르면서 겪는 이야기 / 분노의 감성이 느껴질 수 있는 거칠고 동적인 획으로 표현

은하의 꿈
1983. 3. 28 ～ 1983. 5. 29 KBS 방송 / 남편과 아내라는 부부 사이의 끈끈한 애정과 소중함을 그린 드라마 / 유연하고 부드러운 이미지로 표현

TV文學舘

TV문학관
TV문학관
TV문학관
TV문학관
TV문학관
TV문학관

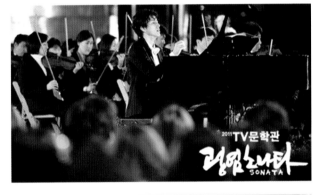

TV문학관
1980. 12. 18 ~ 1987. 10. 3 방송 / KBS 단막극 드라마 시리즈 / 다양한 내용의 단막극을 아우를 수 있는 무게 있는 한문서체로 제작

낙주식해요
엄마

광염소나타

드라마시티

특집다큐
일사각오 축기첬

KBS 일일극
女心

안녕, 내 청춘
Hello, my springtime

광염소나타

2011. 12. 7 KBS 방송 / 방화를 통해 작품에 대한 영감을 얻는 천재 피아니스트의 이야기 / 교향곡의 조화로움을 힘찬 획으로 표현

여심(女心)

1986. 4 ~ 1986. 12 방송 / 사상 최초의 전작제 드라마 / 두 글자의 단조로움을 피하기 위해 배치 공간과 대소관계에 변화를 주었으며, 부드럽고 유연한 선
으로 표현

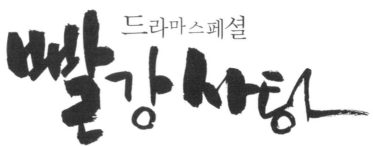

빨강사탕

2010. 5. 15 KBS 방송 / 일상이 지루한 40대 유부남과 가족의 슬픔을 안고 살아가는 젊은 여성의 짧지만 강렬한 사랑을 다룬 드라마 / 짧고 강렬함을
획의 강조와 절도 있는 각도로 표현

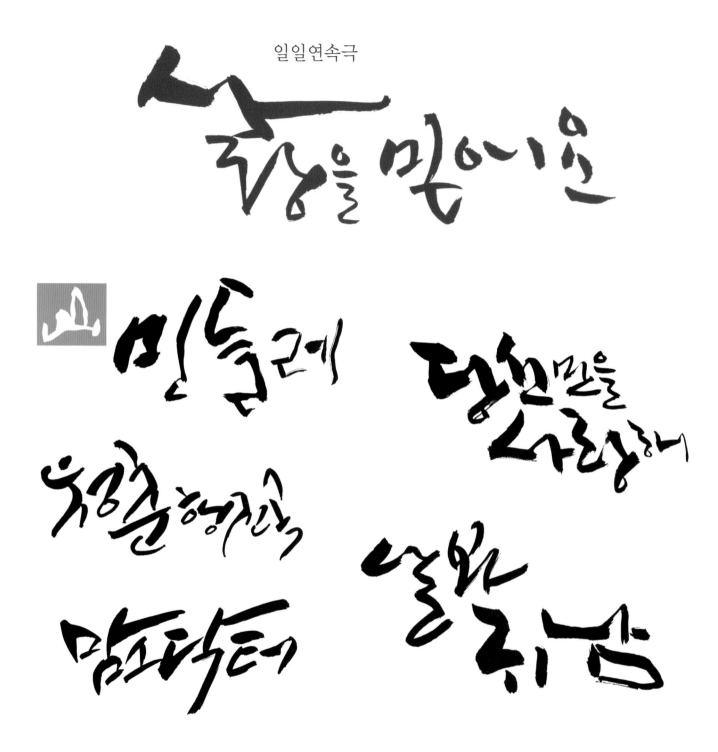

일일연속극

사랑을 믿어요
2011. 1. 1 ~ 2011. 7. 31 KBS 방송 / 착하디 착한 김 교감집 사람들이 저마다의 우여곡절을 이겨내며 따뜻하고 행복한 가정을 만들어가는 이야기 / 가정적이며 따뜻한 이미지를 공간 구성을 통해 사랑스럽게 표현

사랑이 꽃피는 계절

장미울타리

아리수別曲

광복 50 주년 드라마

金九

모정의 세월

소년특집드라마
제항수

드라마 招待席

아리랑別曲

며느리 삼국지

金九(김구)

1995. 8. 5 ~ 1995. 9. 24 KBS 방송 / 광복 50주년 드라마 / 시대상황과 인간적 고뇌를 부각한 드라마의 성격을 힘있는 한자 획으로 표현

내 딸 서영이

2012. 9. 15 ~ 2013. 3. 3 방송 / 가깝고도 먼 사이인 아버지와 딸의 사랑과 화해에 대한 이야기를 담은 드라마 / 정신적으로 힘들고 슬픈 감성을 투박한 획으로 표현

바람의 흑예

레브스토리

TV 소설
찔레꽃

KBS 일일극

사랑할 때 까지

엄지네

옥망의 바다

특별앙코르

사랑할 때까지
1996. 4. 1 ~ 1997. 2. 28 방송 / 남녀의 사랑 이야기와 가족 간의 사랑을 따뜻하게 그린 드라마 / 명조체 형태의 부드럽고 정렬된 글자로 표현

아침드라마
꽃밭에서

일요아침드라마
언제나 두근두근

TV소설
그대는별

大河드라마
梨花

마법의 성 城

TV小說

王朝의 歲月

有情

그대는 별
2005. 1 KBS 종영 / 1970년대 본처와 첩, 이들의 딸들을 둘러싼 애증과 삶에 대한 이야기를 담아낸 드라마 / 잔잔하고 기교, 획의 변화없이 굵은 획으로 무겁게 표현

서울 향기

1986年 9月의
備忘録

납량특집
도시괴담

男子는 외로워

공개코미디
고전 해학극

TV 소설극장
길

못다핀 사랑탑

남자 미로기

1986年 9月의 비망록
민족 주체의식의 실종과 그 회복의 문제를 다룬 드라마 / 부드럽고 잔잔한 느낌으로 표현하였고, 명조체와 필사의 결합으로 조화롭게 형상화

드라마시티

어떤날의 시작

드라마 특선

KBS 단막극장

물의 나라

수목드라마
그대 나를 부를때

아침드라마
결혼은 왜해

논픽션 드라마

내 사랑 유미

TV소설
당신

당신
1999. 4. 5 ～ 1999. 9. 25 KBS 방송 / 일제 말기부터 현대에 살아가는 여인의 일대기를 그린 드라마 / 여인의 질박하고 육중한 느낌의 굵은 획으로 표현

이화에 월백하고

1987. 2 KBS 종영 / 옛 명기와 선인들의 삶속에서 얻어지는 인생의 향기를 재현한 드라마 / 글자의 세로 배치로 안정적이고 유연한 획으로 담백하게 표현

특별기획 드라마
칭기즈칸

다큐 미니시리즈
인간극장

오! 해피데이

KBS특별기획드라마
명성황후

아침일일드라마
걱정하지마

최강! 울엄마

혼교표

매실꽃 필 무렵

명성황후
2002. 7 종영 / 조선 역사를 승리의 역사로 이끈 철의 여왕 명성황후를 다룬 역사드라마 / 철의 여왕 이미지를 부각시키기 위해 날카로운 획으로 표현

특별앙코르

KBS 文藝劇場

맨발의 청춘

미니시리즈

白色迷路

사랑
그리고 이별

KBS 대하드라마

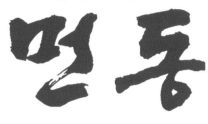

청춘행진곡

장녹수

목욕탕집 男子들

먼동
1994. 4 종영 / 일제강점기 시기로 동학혁명 등 시대 속에서 치열하게 살다간 사람들의 이야기 / 혁명시대의 이미지를 나타내기 위해 육중하면서도 강한 힘찬 필치로 표현

KBS 과학역사드라마

장영실

인천상륙작전

월화드라마

태양은 가득히

흥의숙

가족끼리 왜 이래

작전첩보 틸극 살인교시

사랑하는 은동아

사람의 집

태양은 가득히
2014. 2. 17 ~ 2014. 4. 8 KBS 방송 / 다이아몬드를 둘러싸고 총기난사 사건으로 인생을 잃어버린 남자와 사랑을 다룬 드라마 / 세로획 길이의 변화를 통해 역동적으로 표현

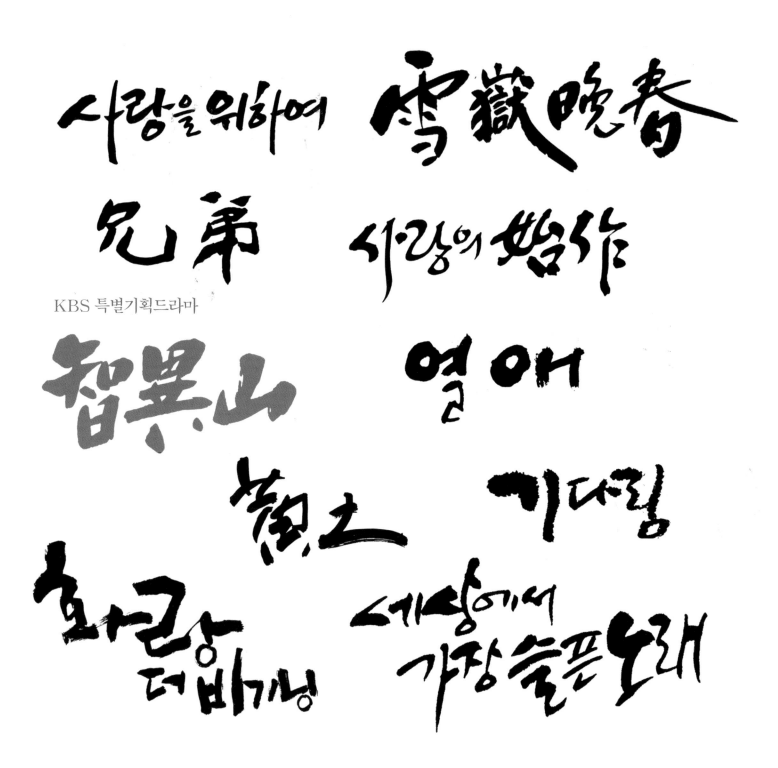

사랑을 위하여

雪嶽晚春

兄弟

사랑의 始作

KBS 특별기획드라마

智異山

열애

黃土

기다림

화려상 더 바기낭

세상에서 가장 슬픈 노래

지리산(智異山)
1989. 6 종영 / 동족상잔의 비극 그리고 이념을 둘러싼 갈등을 그린 드라마 / 치열한 싸움의 현장의 이미지를 굵은 획으로 강력하게 표현

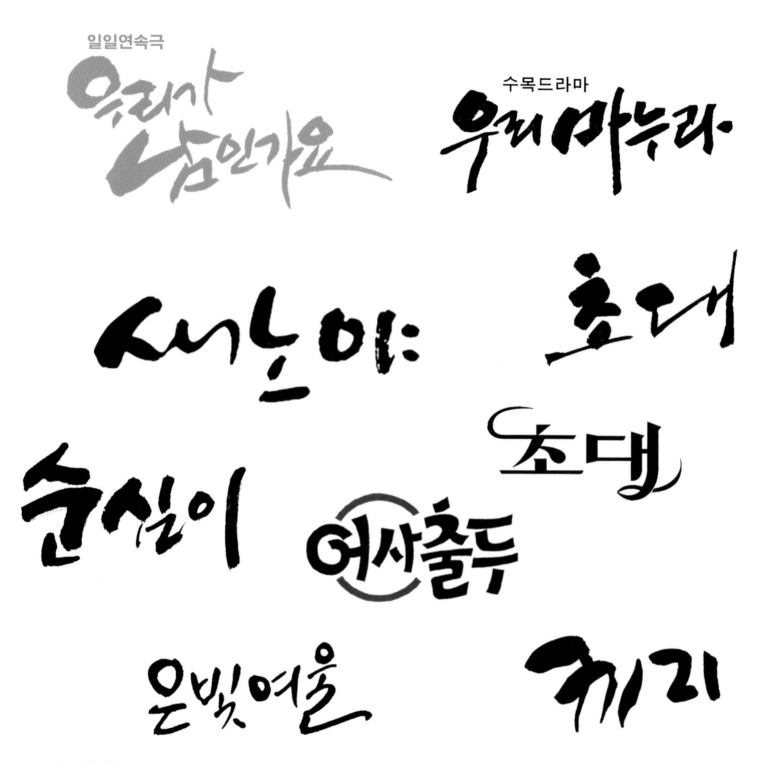

일일연속극

수목드라마

우리가 남인가요

2001. 2 ～ 2001. 10 KBS 방송 / 출생의 비밀을 둘러싼 연상녀와 연하남 두 집안의 갈등 이야기 / 획의 변화가 예사롭지 않게 날카롭게 표현하여 갈등의 이미지를 형상화

센서

잃어버린 祖國

임일영

임일영레라

두 번째
프러포즈

롤러코스

잃어버린
王國

일일연속극

사랑은 이런거야

추석특집 2부작 드라마
스페드 박

욕망의 門

사랑은 이런거야
2001. 10. 29 ～ 2002. 6. 28 KBS 방송 / 출생의 비밀을 다룬 드라마 / 세로획의 대소 변화를 통해 부드럽고 유연한 이미지로 표현

월화드라마

인생은아름다워

첫사랑

숨은그림찾기

여주는
어딘가에
머물다

은빛낫개

男妹

살다보면

亂中日記

이별없는아침

인생은 아름다워
2001. 5. 14 ～ 2001. 7. 3 KBS 방송 / 카지노가 들어서면서 생활방식이 변해버린 탄광촌 이야기 / 세로획을 굵게 표현하여 질박하고 우직한 이미지로 형상화

주말드라마

부모님 전상서

주말드라마

부모님전상서

주말드라마

부모님 전상서

주말드라마

부모님 전상서

주말드라마

부모님 전상서

주말드라마

부모님 전상서

주말드라마

부모님 전상서

주말드라마

부모님 전상서

주말드라마

부모님 전상서!

부모님 전상서
주말드라마는 방송국 관심 프로그램으로 타이틀디자이너들이 다양한 시안을 내서 연출자와 협의 결정 (KBS 그래픽팀 제작)

사랑과 전쟁
2014. 8. 1 KBS 종영 / 옴니버스 드라마로 이혼 소송중인 실화를 다룬 작품 / 사랑을 콘셉트로 갈등과 이혼의 주제를 어둡고 무겁게 표현 (KBS 그래픽팀 제작)
※명조체를 변형하여 활용된 사례

사랑해서 미안해

일·일·시·트·콤
동물원 사랑들

사랑의 기쁨

일일시트콤
마주보며
사랑하며

사랑의 유람선

일일연속극
사랑일번지

KNN 특별기획 드라마
미세스 사이공

戰爭 6·25

마주보며 사랑하며
1997. 5 KBS 방송 / 대문을 마주하는 아파트에 사는 두 가족의 평범한 이야기 / 세로획의 길이에 長短(장단)의 변화를 주어 글자 사이의 공간을 확보, 편안한 느낌으로 표현

테마드라마

실록 대하드라마

여명의 그날

사랑방 손님과 어머니

TV소설

새엄마

丹心曲

일요추리극장

종화

종이꽃

2TV·아침드라마

절레꽃

드라마시티

누나의 거울

새 엄마

2002. 8. 30 KBS 방송 종영 / 질곡 많은 인생을 통해 어머니란 무엇인가, 가족이란 무엇인가에 대한 이야기를 담은 드라마 / 어머니상을 강하고 투박한 느낌으로 표현

골든 크로스
2014. 4. 9 ~ 2014. 6. 19 KBS 방송 / 음모의 진실을 밝히기 위해 검사가 된 한 남자의 이야기를 다룬 작품 / 획의 굵기에 변화를 주어 기교와 강한 이미지를 표현

KBS 드라마스페셜

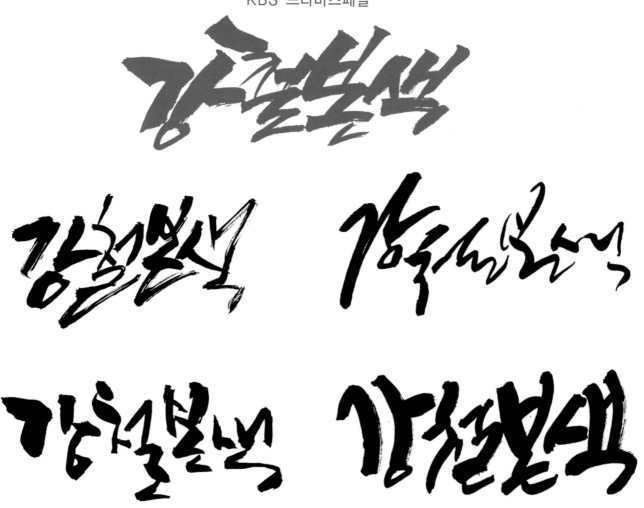

강철본색
조선시대를 배경으로 한 퓨전 사극 / 획의 굵기와 변화를 통해 강하고 거칠은 터치로 표현

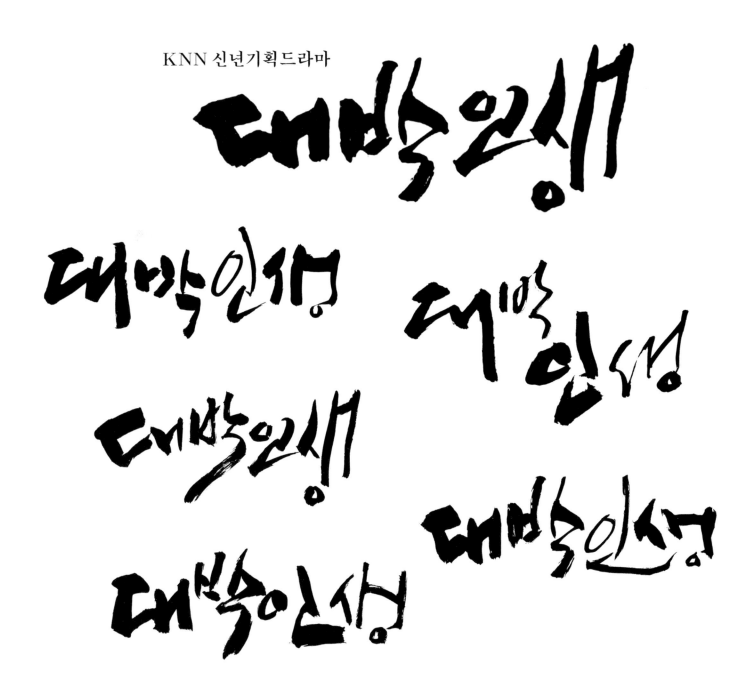

KNN 신년기획드라마

대박인생
2008 KNN 방송 / 사업에 실패하고 지방으로 낙향한 주인공이 식당을 운영하며 생활하는 이야기 / 인생의 굴곡을 투박하고 변화있게 표현

光青물장수 독립문

女子의 江 黎明

꼬치미 客舍

素望

山有花 故鄉

1980년대 초는 TV타이틀에서 한문을 주로 많이 활용
독립문 – 박한영 / 꼬치미 – 이석인 / 객사, 북청 물장수, 여명, 산유화, 여자의 강 – 장명헌 / 소망 – 한동수 / 고향 – 홍충태

보통사람들 密封

捕盜大將

客主 추적 純愛

来亡人

推理劇場 戰友

디자이너들의 각기 다른 필체와 디자인의 특징을 비교해 볼 수 있음 (KBS 그래픽팀 제작)
추적 – 박한영 / **전우** – 송기영 / **미망인, 순애** – 송병철 / **객주, 밀대, 추리극장, 포도대장** – 장명헌 / **보통사람들** – 한동수

風雲　榮山江

開國

傳說의 故鄉

대하드라마
노다지

大河드라마
土地

대하드라마
帝國의아침

1980년대 역사대하드라마 타이틀은 한자로 제작한 사례가 많음
풍운 − 여산 권갑석 / 개국 − 석전 황욱 / **영산강, 토지, 노다지** − 구당 여원구 / **전설의 고향** − 함산 정제도 / **제국의 아침** − 초당 이무호
開國 : 좌수를 활용한 힘찬 악필로 제작된 사례

서사 · 다큐 · 교양

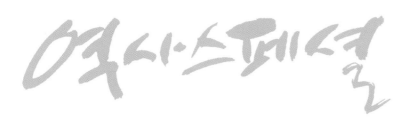

역사스페셜

역사스페셜

역사스페셜

역사스페셜

역사스페셜

역사스페셜
2013. 12 KBS 종영 / 우리나라 역사 이야기를 다룬 다큐멘터리 / 역사의 진실을 날카롭고 역동적으로 표현

아침마당

1991. 5. 2 ∼ 현재 KBS 방송 / 일상에서 만나는 선한 이웃들의 다양한 이야기들을 요일별로 특화, 감동과 재미, 가치와 의미를 느끼게 하는 프로그램 / 획의 강약 변화없이 상큼한 서체로 아침의 상쾌한 느낌으로 표현

연출자는 많이 바뀌었어도 로고는 현재까지 사용되고 있는 경우로 프로그램 성격에 맞는 최적의 사례임.

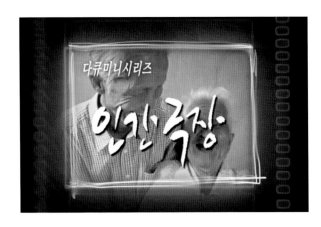

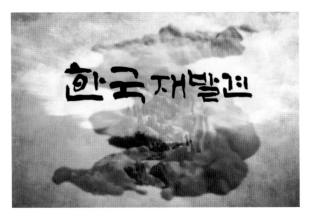

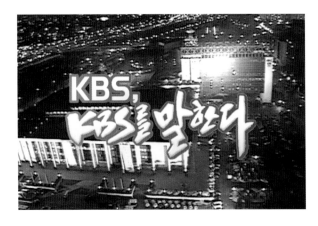

인간극장
2000. 5. 1 ~ 현재 방송 / 치열한 삶의 바다에서 건져 올린 우리 이웃들의 이야기 / 가볍지만 가볍지 않은 인생을 생각하며 안정된 조형으로 표현

한국재발견
2013. 12. 22 종영 / 전국 방방곡곡의 숨겨진 풍광, 역사와 전통을 소개하는 인문지리 프로그램 / 한국의 'ㅇ'을 태극모양 형태로 형상화하여 표현

KBS를 말한다
공영방송을 주제로 전문가, 시민이 참여하는 토론회 / 날카롭고 역동적인 느낌으로 표현으로 프로그램의 의도를 살림

다큐멘터리 글자 디자인의 다양한 사례이며 초기에는 '다큐멘타리'로 쓰였으나 후에는 맞춤법 표현의 변화로 '다큐멘터리'로 쓰여 왔음.

문화가산책 歲時風俗

기타교실 문예살롱

과학세계 KBS 文化강좌

건강하게 삽시다 古典百選

어른들은 몰라요
1998년 KBS 종영 / 청소년들이 고민하는 문제나 관심사를 토론하는 프로그램 / 디자이너의 아이디어와 특성에 따라 여러가지 글자의 조형을 살필 수 있는 사례 (KBS 그래픽팀 제작)

김상국
캐나다재발견

현장에서 본
일본건축저질

發進! 88 올림픽

韓國의 四季

韓國探究

낙동강 千三百里

記錄發掘
韓國戰爭 3年

주부대학

한국의 새

공공의 적, 담배

낙동강 千三百里
강물이 유연하게 흐르는 느낌을 디자인 서체로 표현

퀴즈
세계힐주

컴퓨터그래픽의
시리게

컴퓨터 강좌

컴퓨터보다
빠른 기억법

나무에 사는
동물들

전설의 귀재
비버

KBS홀에서 만납시다

둥지에 머무는 새

KBS앵콜

킬리만자로의
행글 라이더

콘크리트서울

주니어
여름캠프

주부발언대

길이 길을 만든다

KBS 주최
전시행사

趣味生活

아침마당
전북

地方時代

짧은노래
긴얘기

한국의대통령

북한 사진전

가야할 山河

시조의창

古典旅行

하회, 세계와 춤추다

인생에서가장 빛나는 시간

강원도라기요

TV문예

북한 사진전 가야할 山河
로고와 심볼을 결합한 형태

107

이어령의 시각 / 어떤 인생
한글과 한자가 병행 사용한 사례로 한글보다는 한자를 크게 써야 시각적으로 전체가 어우러짐

KBS 자연다큐멘터리
벼랑에 선 매

최신전자병기시대

변화하는 세계
도전하는 인간

博物館大學

지랑스런 한국인

심철호의
中共紀行

사람과 사람

불! 이렇게
막을수 있다

西海 5 島

엄마와 함께
동화나라로

LA폭동
그후3년

일찍자고
일찍일어나요

우리들 만세

이시형 박사의
공개클리닉

이야기가 있는
금요아침

생방송
아침을 달린다

人間과 宗教
한문의 5체중 예서체 형태로 응용된 사례

110

뿌리깊은 나무

대선 2002

희망의 정치,
유권자가 만든다

대한강존 재시

차 한잔을
나누며

人物 現代史

손맛의 비밀

달빛 길어올리기

뿌리깊은 나무
글자의 대소 변화를 통해 나무숲의 시각 형상화

111

한국의 美

아름다운 통일

김유정 탄생 100주년기념
봄봄금서

가정의 달 기획
이 혼

인생특강 休

아름다운 동거

女性百科

다큐멘타리

아름다운 통일
한글의 판본체를 응용하여 제작한 사례

특별기획, 그 첫작품
이순신

서해안 시대 전북의 도약
우리 함께 합니다

아름다운 섬고
공조을 꿈꾸다 우도

인공어초

시間 勝利
그 사람

2억만년의 미밀
약수

열
리는
미래의 희망

KBS특별기획
名山紀行

명산기행
1998. 6. 26 KBS 방송 / 정주영 현대그룹 명예회장의 방북 계기로 북한의 유적과 유물을 다룬 프로그램 / 산의 이미지를 시각화

113

강원도의 힘

백년전우

레포츠로 여는 세상

연작수필에세이 어머니

금면일로 실종후

메콩江

추석특집 다큐
섬마을 다섯 아이를 품다

등소평 死後 中國은

등소평 死後 中國은
국한문 혼용으로 획의 강약 변화를 극명하게 준 사례

114

현장중심 생방송 (국회방송)
라이브 방송으로 가독성이 강한 서체로 제작

초원에 부는 바람

마법의 손 TV신물 情

人生舞臺

마칼류

황정민의 인터뷰

KBS 행복제안

황정민의 인터뷰
2003. 6. 23 ~ 2003. 10. 31 방송 / 당일의 핫이슈를 황정민 아나운서가 현장에 직접 뛰어들어 기동력 있게 취재하는 데일리 프로그램 / 획의 강약 변화와 날카로운 콘셉트로 표현

新 어부사시사
漁父四時詞

알래스카
에스키모의 얼굴

잊혀진 무역로
아시아로드

바다의 날 특집다큐멘터리
제2의 국토 바다

봄이 오는 을숙도

다큐 에세이
어매가 있는 풍경

자연다큐멘터리
사랑

KBS 신년 스페셜

제2의 국토 바다
2003. 5. 30 방송 / 태평양 심해 탐사과정을 다룬 다큐멘터리 / 바다의 형상을 강하고 힘찬 느낌으로 표현

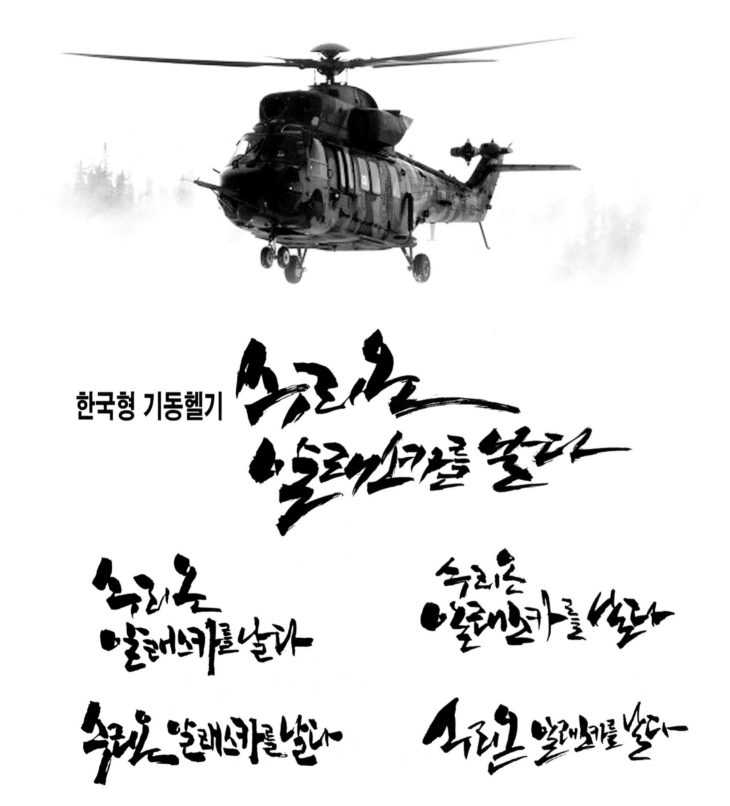

한국형 기동헬기 수리온 알래스카를 날다

수리온 알래스카를 가다
2013. 3. 20일 방송 / 대한민국 최초의 한국형 기동헬기를 탄생시키기까지 치열한 노력과 과정을 소개하는 프로그램 / 빠른 기동성을 특징으로 동적인 서체로 표현

민원 25시

대화하는 텔레비전

다큐멘터리 소리

문화기획

미래의 선택

가자! 축제의 땅 소리의 도시로

어린이날 KBS와 함께

往+里

모정의 세월
어머니

특별한 하루

메디컬다큐 7요일

범죄무방비지대

봄이 오는 소리

새해의 鼓動

미음의 샘

메디컬다큐 7요일

2017. 3. 28부터 EBS 방송 / 생과 사의 갈림길에서 고군분투하는 사람들의 모습을 통해 생명의 존엄성을 보여주고 의학정보를 제공 / 부드럽고 안정된 서체로 표현

특별기획
미쭈이민100년

고양이를 미행하라

제17대 대통령 선거
후보자 토론회

활갱이

고선지루트

이 아침의 광장

기획특강
건강＋플러스

고선지루트
2010. 3. 3 방송 / 광대한 타클라마칸 사막을 건너 인더스강으로 진출하는 장대한 여정을 취재 / 사막의 장대하고 강한 이미지로 표현

정강정책연설

공직선거 정책토론회

출발 1998

특별생방송

한 강

제16대 대통령 취임 특집

희망! 대한민국

수재민돕기 특별생방송

희망을 모읍시다

영동의 소바람

주간 치악산

한강
한강물의 유연한 흐름의 느낌을 궁체 형태의 서체로 표현

KBS 특별기획
21세기의 승부

제1편
패러다임 전환,
한국의 선택은?

제2편
주력산업의 미래는?

제3편
미래산업,
우리의 전략은?

KBS광주총국 개국 60주년

4시간 특별생방송

함께 사는 사회

도전! 제기 지리산이 보인다

KBS창원 특집다큐 2부작

지방분권 그 성공의 조건

제1부 지방
한국의 또 다른 주소

제2부
주민이 분권을 만든다

로드다큐
그곳에 가고 싶다

로드다큐
그곳에 가고 싶다

로드다큐
그곳에
가고 싶다

로드 다큐
그곳에 가고 싶다

로드 다큐
그곳에 가고 싶다

로드 다큐
그곳에 가고 싶다

그곳에 가고 싶다
2003. 6. 26 ～ 2005. 4. 28 방송 / 그곳에 가고 싶다는, 바로 우리가 그동안 제대로 보지 못했던 '우리 자연의 진경'을 찾아가는 프로그램 / 싱그러운 자연의 느낌을 담아 표현

대한민국 60년

대한민국 60년
당신이 자랑스럽습니다

대한민국이
자랑스럽습니다

대한민국 60년 당신이 자랑스럽습니다
건국 60주년을 맞이하여 각 분야 선구자들을 소개하는 공익 광고 / 60을 전각 형태로 상징적 표현

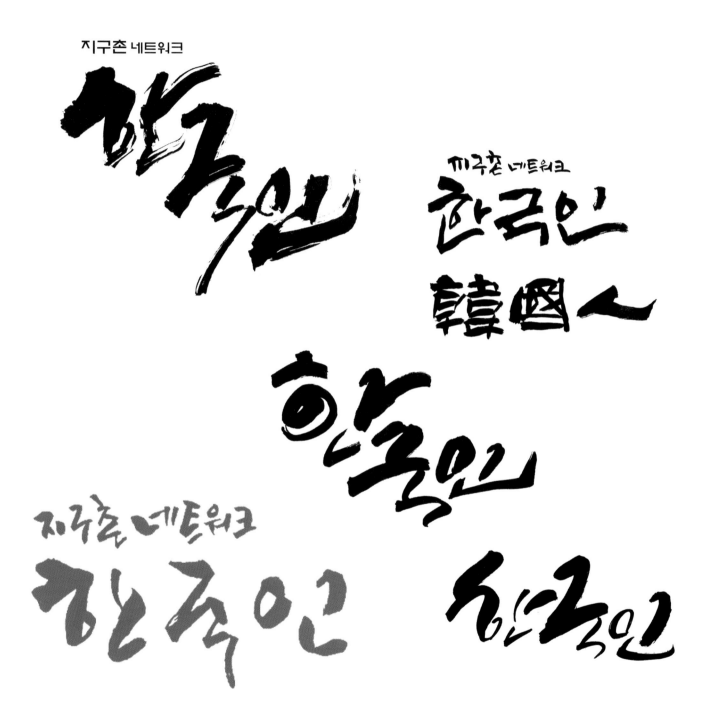

지구촌 네트워크 한국인

2009. 4. 14 방송 / 꿈을 향해 세계를 향해 도전하는 지구촌의 한국인 / 민족정신을 담아 강하고 역동적으로 표현

KBS-TVRL, JTV공동제작

아시아의 블루오션 인도네시아

제1편

자원부국,
포스트 차이나를 꿈꾸다

제2편

인도네시아의 보석
발리

제3편

당당, 인도네시아
미래를 노래하다

제4편

제3의 자원,
모자이코 인도네시안

이명박 대통령
국민과의 대화

2003 말라 챔브스키
이유없는 죽음

한민족 리포트

매나슬루에 서다

행복을고 가는
삶

HD 자연 다큐멘터리
우포늪

KBS 정책토론

한국여자프로골프 35주년 특집

제1부

한국여자골프, 세계를 품다

제2부

써 꿈의 무대, KLPGA 투어를 말하다

한꺼번에 명의 봄

제1부
지워지지 않는 상처

제2부
봄의 노래

과학의 나라
으천년의 비밀

1편 쇠
생명의 연금술

2편 흙
불을 가두다

131

북카페

특집 다큐멘터리
한류, 이제는 산업이다

韓國再發見

열린TV
남도

평화를 지키는 힘

신년기획

남극

평화로
가는 길

남극
2003. 1. 19 KBS 방송 / 남극의 1년과 세종기지 15년의 성과를 알아보는 취재 프로그램 / 남극의 강한 이미지를 표현

春摩 춘마
오대산 부연동

덕우 스토리
맛수

소타배슬 1%

촉각, 통증과 접촉

통일로 미래로

신비의 세계
해저 대탐험

세계문화기행

서울에늘
북한산이 있다

박은해
당민의 약속

세상을 바꾸는힘
빗물

생명의 숲을 살리자

2001 생태보고
미사리

미국은 왜 이라크를 공격하는가
서유전쟁

이달의 책

서울에는 북한산이 있다
2002. 11. 27 KBS 방송 / 자연휴식년제가 실시되고 있는 북한산의 환경을 취재 / 산 이미지에 맞게 높고 강하게 표현

세계환경특집

반 세기만의 저항

당신을 찾습니다

생명시대

서울G20 정상회의 특집

세계의 문화-콘텐츠

문화탐험 오늘

지성의 샘터

불멸의 사나이

또만납세다

부산 아시안게임
16일간의 열림

지성의 샘터
한글의 판본체를 변화있게 표현

죽었다귀
손길을 들다

TV강단

금동신발의 영토

마지막 엘도라도
쿠바시장이, 열린다

가시나무새

KBS 신나는
TV유치원

장기고수전

심장의 재발견

가시나무새
나무가지 형태로 이미지 표현

시사현장 맥

시사현장 맥

시사현장 맥

시사현장 맥

시사현장 맥
2014. 4.10 ~ / PD와 기자가 함께 만드는 정통 시사다큐멘터리 프로그램 / '맥'의 느낌을 강하고 힘차게 역동적으로 표현

맛자랑 멋자랑

신
한국기행

마이센스
마이페인팅

三多島의 봄

무령왕릉
7가지의 비밀

다큐
제주1300

노스토이

한려수도 三百里

한려수도 三百里
한글 궁체의 수려한 느낌으로 표현

도시 野山 맹산은 살아있다
한자 예서체를 자유롭게 변형하여 산의 이미지를 표현

김창완의 작은 다큐
살다보면

TV캠퍼스

헐로~ 밤밤이

해병 최초
10인의 예비군사

프리미어리거
박지성

포토엔터리
풍경

♣ 山河를 아름답게 ———
國土 사랑캠페인

21세기 아시아의 굿프
옥운준

세상을 건너는 사람들

답사기행
우리 문화유산을 찾아서

이것이 人生이다

자랑스런 한국인

희망 출발... 1997

KBS문화기획
백년의 꿈
베니스 비엔날레

호신정글림의 지휘
삶의 빛소

이것이 人生이다
1999. 12. 30 ～ 2005. 4. 27 방송 / 역경을 헤치며 꿋꿋하게 살아가는 별난 인생을 발굴 소개하여 그들의 지혜와 난관극복 의지를 교훈 삼는 프로그램 /
정적이고 안정된 느낌으로 변형된 예서체로 표현

6·25 참전비를 가다

발말
룰리

곤말
훈리

바른말 고운말

바닷가 새의 고향
자게도

춤추는 가위손

7일간의
아시아

TV바둑
●아시○아선수권대회

백남준 비디오아트

바다, 그들의 반란

제1부

공존共存의 그늘

제2부

생명의 경고,
비상구가 없다

세계의 흙집

제1부

집, 자연으로 돌아가다

제2부

흙, 도시를 만나다

대한민국을 움직인 사람들

초대대통령 이승만

제1부 개화와 독립

제2부 전쟁과 분단

제3부 6.25와 4.19

대한민국을 움직인 사람들
2011. 9. 28 ~ 30 KBS 방송 / 대한민국을 만드는
데 기여한 근현대사 주요인물을 집중 조명 / 글자
의 크기 대비를 통해 강하고 역동적으로 표현

영상실록

국민의 정부 5년

"김씨의 일기"

여의도 법정

도시철출사네 머물 곳이 없다

실험 보고서 엄마 젖의 신비

섬진강의 열매, 매실

대개양 에소 따가광 쩌샤남

원더풀 라이프

폐광석댐
폐광의 거칠은 느낌을 강한 갈필로 표현

한양도성 600년

성명에세이
원효, 섬진강에 오다

원더플 라이프

이슈 & 사람

이명박 대통령
질문 있습니다!

월요 데이트
정보 엿보기

TV 美術館

이슈 & 사람
자음, 모음, 굵기와 크기의 변화를 통해 개성있게 표현

한강 100℃

DMZ 350km
통일의 길을 걷다

조막손 김룡반의
마술로 동정기

TV교육
자녀와 부모

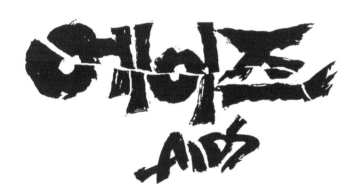
에이즈 AIDS

신춘大기획
일류로 가는 길

엄마의 방
자녀교육
어떻게 할까요?

에이즈
갈필의 깨어짐을 통해 불치병의 경고를 시각적 이미지로 표현

21세기를 연다

신년특집화답
21세기 평화로 가는 길

생쑈
고성에서 미래를 묻다

제자와 함께떠난
DMZ 기행

TV 책방

TV인생극장

국수전

TV 책방
TV 화면과 책 이미지를 형상화한 디자인으로 표현

148

김유정 탄생 100주년기념
낭독의 발견

세계톱모델 24시

新 해녀실록

기담전설

김대중 대통령 당선자
국민과의 대화

목요 리포트

PSB 창사 10주년 특별기획
神이 허락한 땅, 아마따블랑

청년
문화강좌

국민과의 대화
국민들에게 신뢰감을 줄 수 있도록 고딕형의 필사체로 정직하게 표현

정군피쉬

연애살인범의표식

황학동에가면

칭찬은고래도
춤추게한다

KBS
천년특집

작은국가의땅
심드리

신세대탐험
세상이보인다

독도 365일

독도 365일
2005. 4. 16 KBS 방송 / 독도 365일 동안의 자연의 변화와 아름다움을 담은 다큐멘터리 / 섬의 거칠고 가파른 느낌으로 표현

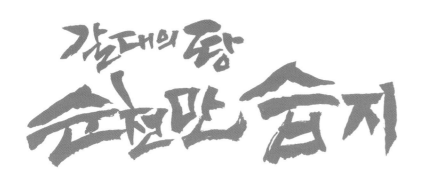

황포돛배 돛을 올리다

갈대의 땅 순천만 습지

출발! 철인5종 경기

청해진의 야망

철수만 여름이야기
이미 새는 둥지를 떠나지 않는다

정벌의 빛이 보인다

정당정책 토론회

갈대의 땅 순천만 습지
2002. 9. 18 KBS 방송 / 환경스페셜은 인간의 간섭으로 점점 그 자취를 감추는 갈대의 땅. 순천만 습지의 가치를 되새겨 보는 프로그램 / 갈대의 이미지를 자연스럽고 거친 형상으로 표현

.디지털60
DIGITAL.로60

다큐멘터리
朴正熙

녹색보고
나의 살던 고향은

대통합 국민원탁회의

돌하르방의
숨겨진 얼굴

사람.과.
사람.들

생활백과

노래서,
독립운동사

포스트월드컵 8.15기획
대한민국 재발견

故김대중 前대통령
국민장 영결식

우리함께
세상을열자

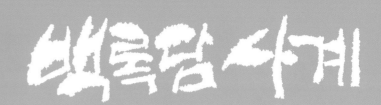

백록담 사계

특별 생방송
보리밭 사잇길로

숲에서
도시를디자인하자

제4회 KBS
해외동포상수상

칸현중가의 후예,
검차족을 만나자

山中日記,
도틀암

자녀교육 상담실

백록담 사계
2001. 1. 24 방송 / 한라산의 생태기록이자 신음하는 백록담의 환경 보고서 / 엷은 화장지에 먹의 자연스런 번짐으로 눈설의 질감을 표현

KBS 창원개국 61주년 특집3부작

절새의 땅

한국의 농촌

식목일 특집

숲은 생명이다

대한민족 안보의 핵심축

한미동맹

새아침의 영상

집중토론

울릉도 365일
울릉도 뱃길의 거친 파도 형태 이미지로 표현

154

거울산촌

경전철
교통혁명인가

8.15 기획
일제하
민족인물을 해부한다

열려라
동요세상

갯벌이 있는 풍경

2002 지구촌
격동의 기록

한국의 古墳壁画

21세기 행복실험실
댄싱래빗을 가다

열려라 동요세상
면이 두틀한 와트만지에 구리스펜으로 써서 거칠은 서체로 표현

일본으로 간
아리랑

충충패트롤

휴전 50주년 특별기획
전쟁과 평화

천천 관상어,
세계시장에 도전한다

창덕궁

황정리
그들만의 비망록

인류 오디세이

2005. 2. 5 ~ 2005. 2. 6 KBS 방송 / 프랑스와 캐나다, 벨기에가 공동제작한 2부작 다큐멘터리 / 인류의 탄생과 진화 과정, 그 시대 인류의 모습과 행동, 자연환경 등을 생생한 화면과 함께 선보인 프로그램 / 원시 인류를 연상할 수 있는 정적이고 자유로운 느낌으로 표현

다큐멘터리
주한미군

경복궁의 눈물

국가 전략목표
행고 잠수사령부

아직도 끝나지 않은
집의 전쟁

클라스의 사이에

두고고꼭

주부도
경쟁력이다

식목일 기획
산이 사라진다

HD 현양 다큐멘터리
태평양 해전

최초 공개
서울지검 강력부

제1부
약속의 땅

인생을 걸고

제2부
태양의 개척자

TV 자신비자

산동애가

말라춰져 청해부어
아빈만의 요승사들

서울지검 강력부
강력부 검사들의 특징을 살려 날카롭고 역동적인 사체로 표현

KBS 해양기획
새로운 도전
미래의 바다양식

KBS 자연다큐멘터리
봉암사의 숲

출발 2003 :
꿈을 싣고, 희망을 싣고

故 노무현 前 대통령
국민장 영결식

남이장군

한국방송 76주년, 공사창립 30주년특집
2003 한국의 세대보고서

박치기왕 김일

추석특집
6남매의 고향에서의
청산에 살으렸다

KBS 자연다큐멘터리 봉암사의 숲
2003. 3. 5 방송 / 국내 최고의 야생동물 서식처를 카메라에 담은 다큐멘터리 / 나무숲의 느낌으로 표현

다큐극장

2013. 4. 27 ~ 2013. 10. 19 KBS 방송 / 오늘날 대한민국을 있게 한 중요한 순간들을 되돌아보며 세대간의 소통과 공감, 그리고 통합을 모색해 보는 프로그램 /
따뜻하고 소박한 감성을 담아 표현

역사추리

오늘의 요리

대통령의 조건
우리는 무엇을 선택하는가?

생방송
TV정보센터

도전∽
다미방

몽골리안 루트

충격보고
도시해충이 몰려온다

이해야 이해야
노래하는
이해야

몽골리안 루트
2007. 9. 2 KBS 방송 / 몽골리안이 북남미 신대륙과 유라시아의 초원지대로 이동, 확산 과정을 취재 / 유목민의 생활을 역동적이며 강한 느낌으로 표현

한국설화

퍼즐 특급열차

파리공원의 아침

한국 석유보고서
코리안 오일로드

도전속
역사인물

세기의 인물들

KBS
바둑왕전

KBS대전 특별기획
무령왕릉
어금니 한개의 비밀

시간이 흐르는 바다

스토라마

女장의 두얼굴

0.01%의꿈
과학영재의 조건

꽃보다 男子

스랑손수건

지구촌 네트워크
한민족

열 번째 비가내리는 날

The rainy day

리얼 드라마
미래파일

자꾸만 보고싶네

163

지리산 외팔이 자장면

보도특집 긴급진단,
전북경제의 미래

주말가이드 →

TV자신바지
사랑으로 한마음

목요토론

취임 일주년 KBS 특별대담
도올이 만난 대통령

성공 스토리
기능한국인

시간이 머물는 자리

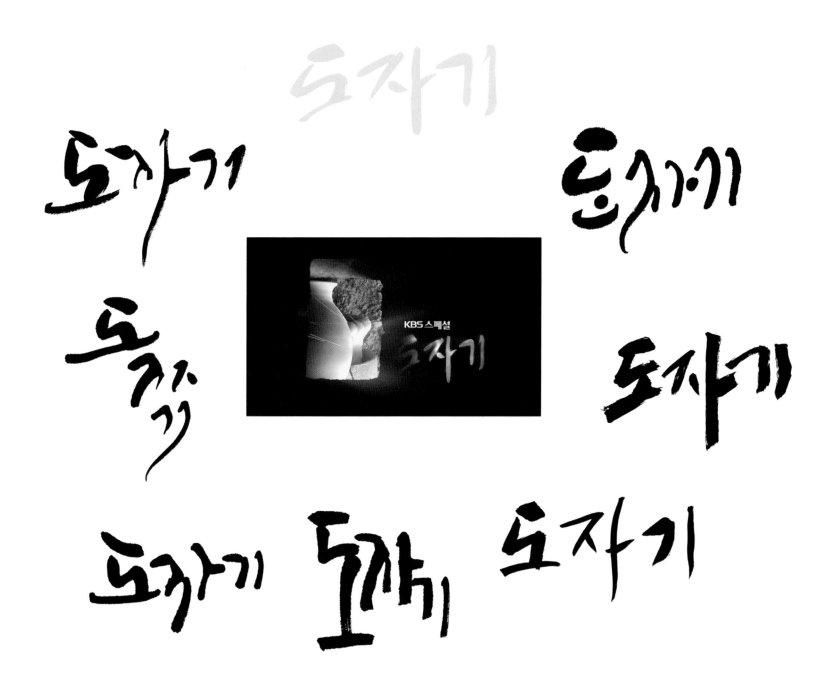

도자기

2004. 11. 7 ~ 2004. 12. 12 방송 / KBS스페셜 〈도자기〉는 시간으로는 정착문명을 열었던 BC 8000년부터 현재까지, 공간으로는 5대륙 30여 개국의
광대한 촬영지를 아우르는 진정한 의미의 인류문명에 관한 탐사보고서 / 도자기의 유려함을 연상할 수 있는 유연한 필선으로 표현

DMZ

豊年秋夕

나는 대한민국 사람이오

엄마는 군인

뜨거웠던 24시

PD리포터

대한민국 60년

166

한국방송통신대학 TV강좌

겨울특강 営養学

행정학개론 國史

킴퓨터개론 人事管理

大學國語 응용통계학

시간의
징검다리

7000개의 얼굴
필리핀

제17대 대선후보
합동토론회

제1편
자연에서 길을 묻다
에코투어리즘

제2편
노래로 희망을 부르는
필리피노

현장추적
싸이렌

제3편
은퇴이민도
산업産業이다

해양 다큐멘터리
인간과 바다

제4편
600만원주민보고서
위기의 땅

168

아무렴 불가사리
바다를 점령하다

격주60년
한국인의 얼굴

KBS신년경제기획
2009 한국경제,
어떻게 살아남을 것인가?

KBS특별기획
강줌르포 바그다드

겨울길을 간다

KBS
10대 문화유산

KBS 특별 생방송
국민이 대통령입니다
노무현 당선자와 함께

자연과모험

2006 勞使

희망은 있다

성태보호

가짐바위

우리는 초기경에
대한의제보고

대장장이

인간과 생태학

순다음

70일간의 등정기록
히말라야 14좌

에이프
당신을 선택할 수 있다

도전! 지구탐험대

1996. 3. 10 ~ 2005. 10. 30 KBS 방송 / 세계 각국의 초일류의 현장 또는 오지의 극한 상황에 도전하여 극복해나가는 과정을 다큐멘터리와 오락성을 가미한 인포테인먼트 프로그램 / 오지의 느낌을 모래 사막으로 표현

聖書학당

거룩한 모마름

한국교회가
태안반도로
달려갑니다

주더서 힘을 주소서

CBS 특집토론

한국기독교,
세상과 어떻게 대화할 것인가?

푸어!
저를 보내소서

CBS 기독교방송 프로그램
종교 프로그램으로 가독성이 강하고 힘찬 필치로 제작

가을
가을 만드리

중소기업
TV 백화검

네트워크
강원시대

주부청문회

조선총독부 특명
조선의 민족정신을 말살하라

겨울 무논
새와 농부가 만나다

기적체험!

生·死·一·線

특별기획 5부작
골든 아씨야

주부여러분

참혹 이라크
외국의 전쟁은 끝나지 않았다

호국으로
하나된 마음

한국의 얼굴입니다.

바이러스와의 전쟁

주부도
경쟁력이다

아시아 마르코폴로

제1부 신명의 땅

제2부 사자탈, 아시아를 걷다

제3부 야크의 도전

마이웨이
My way

세계문화기행

일요특강
나의 영농체험

아름다운 실버

생활인의
법률사전

삶 이야기
저야기

농어촌 지금

KBS
문화사랑

TV
公開大學

對話
세기를 넘어서

법률, 이사람

KBS 문화사랑
전각 형태와 명조 형태의 폰트를 조합한 사례

구세군 한국선교 100주년

희망의 빛
희망의 손

5분체조

우리는 高校生
뜻있게 보람있게

우리는 희망에
대한의 아이들로

아침의
광장

달목래퍼의
슬픈 노래

海神의 부활二

생활인의
법률사전

영상편지

노노N@ 老들의
음치音治학개론

진술

스토리다큐
현대사, 그날

100인의 기억

어이아의 호
옻칠

검사술의 제사

나의 조국
대한민국

어름앓기

마을기록
여기

구전심수
口傳心授
마음작용하는법

온기꽃

나의 사랑
나의 운명

정전 50년 특별기획

전쟁과 평화

제1편
정전 (停戰)

제2편
증오 (憎惡)

제3편
충돌 (衝突)

제4편
공포 (恐怖)

제5편
평화 (平和)

CBS특별기획
성지행전
新 聖地行傳

CBS특별기획
성지행전
新 聖地行傳

CBS특별기획
성지행전
新 聖地行傳

CBS특별기획
성지행전
新 聖地行傳

수호가들

수호자들

수호가들

수호자들

수호자들

수호자들

수호가들

여행과 풍경
연합뉴스TV 방송 / 우리나라 각 지역의 풍경과 유적을 소개하는 다큐멘터리 / 여행의 설레임과 여유로움을 형상화

55명의 호국용사, 당신을 기억합니다

호국의 등대

국가보훈처 영상제작

호국의 등대
서해 수호의 날은 제2연평해전, 천안함 피격, 연평도 포격 등 북한의 도발에 맞서 싸우다 희생된 호국 영령들의 숭고한 정신을 기리기 위해 제작된 영상물 /
부드럽고 편안한 고딕 형태로 제작

6·25 전쟁 정전협정 및 UN군 참전의 날

기억

기억

기억

기억

기억

기억

기억

More than Kimchi

Arirang Today

Fashion! SEOUL

Taekwondo step by step

SPORTS EVENT

FASHION SEOUL

Inside KOREA

BEAUTY OF KOREA

Fashion! SEOUL!

in FOCUS

Arirang Special

Traditional MUSIC...

Access arirang

Lucky Draw

Let's Sing Together

Koreans around the World

Real Life

Korea's Rhythm

Real Life

Feature HOUR

PART
04

연예 · 오락

노영심의 작은음악회
1992. 5. 21 KBS 첫 방송 / 소박하고 편안한 노영심 특유의 분위기로 이끌어가는 음악회 / 기교없이 편안한 느낌의 서체로 표현

전국민속예술
경연대회

국악대상

우우오락회

회전목마

스포츠대축제

가족오.락관

세계민속대향연

國樂舞合

젊음의 행진
1981~1994 KBS 방송 / 젊음의 리듬과 웃음을 밝고 건전한 노래를 중심으로 엮은 프로그램 / 동적인 사체(斜體)로 경쾌한 느낌으로 제작

TV 데이트

방금 결혼했습니다

민속의날 대행진 모두가 한마당

수출100억불 2주년 기념 음악회

청소년 사랑 만들기

꿈의 성원

손뼐주부전

양희은의 꿈의 콘서트
명조체 폰트와 손글씨 결합으로 조화롭게 구성

2003
경주세계 문화 엑스포

공연예술축제

'93프로야구
골든글로브 시상식

2003대구하계유니버시아드대회
성공기원 특별공연

한가위
국악으로 흥얼보세

92 KBS
대학가요축제

'95 KBS
국악대상

노영심의 여는세상

국악의 향연 가요무대

이소라의 프로포즈

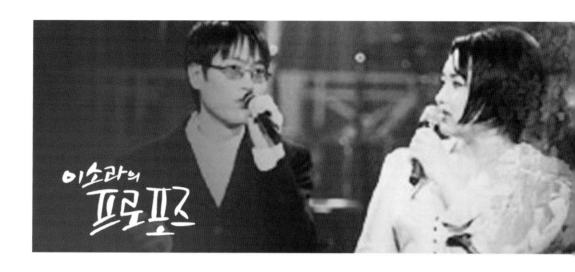

개그콘서트

이소라의 프로포즈
1996. 10. 19 ～ 2002. 3. 20 KBS 방송 / 전문 음악 프로그램 / 이소라 특유의 심플하고 편안한 이미지로 표현

유네스코 무형문화유산 등재기념

아리랑은 2012년 프랑스 파리에서 열린 유네스코 인류무형문화유산 등재기념 음악회 / 청와대 공연으로 청와대 형태와 태극문양을 활용, 심볼 이미지로 표현

1

2

3

4

5

6

7

로고와 심벌을 조합한 시안 (KBS 그래픽팀 제작)

환경특집쇼
한마음대행진

삼성

윤도현의
러브레터

서바이벌
역사 퀴즈

설날특집 福을 잡아라

이물세 쇼

TV자매거진
아름다운 세상

신춘
코미디대행진

가곡앨범

한 여름밤의 댄스

올스타불꽃
大視祭

'95 한국미인총집합

'84
청소년공연예술제

신데렐라

2016
시민행복합창제

2016
시민행복합창제

2016
시민행복합창제

2016
시민행복합창제

개그 브라더스의 완벽한 공연
2012. 1. 23 KBS 방송 / 개그콘서트 6인방이 뭉쳐 댐건설로 고향을 잃게 된 주민들에게 추억을 선사하는 공연 / 공연의 성격을 감안 율동적이고 동적으로 표현

토요일
전원출발

일본 인대밴드
J-POP의 힘

안 비취
소리人生 60年

명창 안비취
고희기념 축하공연

스포츠★쇼

청소년&
열림음악회

환상의화음

천부강변가세틀대회

유열의
크리스마스선물

도전!
주부가요스타

한국방송 76주년, 공사창립 30주년 특집

꽃초록의 노래
이미자

최양락의
예술 한판

에어로빅
대30

서세원의
화요스페셜

노래하는 숲
뽀뽀와 친구들

노래하는 숲 뽀뽀와 친구들
숲의 이미지를 표현하기 위해 나뭇잎 형태를 획으로 표현

프로열전

프로열전

프로열전

프로열전

프로열전

프로열전

프로열전

프로열전

프로열전

프로열전
2010. 8. 17 종영 / EBS1 / 최고가 되기 위해 노력하는 다양한 전문직업
인들의 꿈과 삶의 감동을 담은 다큐 / 강하고 역동적으로 표현

가족오락관
2009. 4 KBS 종영 / 중장년층을 위한 장수 오락프로그램 / '오'의 'ㅇ'을 얼굴 모양 이미지로 재미있고 코믹하게 표현

신중현과
아름다운 강산

온누리 한마당

크리스마스 캐롤

명사 애창곡

Beautiful
째즈댄스

봄이 내리는 밤에

國樂무디기

올해를 빛낸 일꾼들
'84 送年의 밤

꿈의 콘서트

슈퍼특급
쇼! 행운열차

잉케이트쇼
유쾌한 청문회

휴먼다큐
노래로 여는 세냉

여의도 공개홀

심야에의 초대

옛정
팔도 명물

젊음의 행진

어사출두

심야에의 초대
다양한 인물을 초대하여 시청자의 궁금증을 풀어주는 토크쇼 / 별과 달의 시각화를 통해 심야의 이미지를 표현

PART
05

뉴스

KBS 뉴스9

KBS 뉴스特報

KBS 뉴스광장

KBS 아침뉴스

KBS 뉴스

KBS 8 아침 뉴스타임

광복70년 위대한 역사

2014 인천아시안게임

KBS 뉴스특보
세월호 이동

미래 30년, 하나되는 대한민국

KBS 보도그래픽 제작

PART
06

외화 · 영화

황룡문

이연걸의 黃飛鴻

묵마을의 연가

황태자의 첫사랑

장미빛 사랑

세계TV
영화시리즈

석양의 맨하탄

세계영화 기행

212

엄마찾아 삼만리

날으는 카방

손오공,

개구장이 스머프

다섯 아이들

손오공과 별들의 전쟁

알파벹 작전

인형극
우주소년 토토★

삼국지

비단과 비취의고장 호탄

달려라 조오

그레이트헌팅!

불타는 사막의 오아시스 투르판

고비사막의 흑수성 카라코토

챔피언

텀블기족

6人의 흥장이

삼
국
지
三
國
志

倚天屠龍記

삼순과게릴라

허리케인

215

외계인 메스타

로렌조 오일

안 내사랑아!

두얼굴의 사나이

미녀 첩보원

징계소카는

희한한세상

손오공과 별들의 전쟁

창공

로마제국의 멸망

소피아 로렌의
스타탄생

세계의 결혼

죄와 벌

사랑과 그림자

금요소극장

바케로

수에즈

해변의 두 여인

와일드펜치

홀로코스트

해변의 비밀

패세어지

족의결투

미키와 친구들
대행진

화니

지옥의 사자들

조지워싱턴

레이더스

맨·티·스

튼튼잔디

찬타가 된
사나이

내고향
애플동산

찰스·다윈

내바론II

전격
대작전

개선문

에어포트

아파치

진주만

카사블랑카

위대한생애

특명용호

KBS 그래픽팀 제작

暗香浮影

아득한
밤기의
눈빛으로
그림자에
잠기다

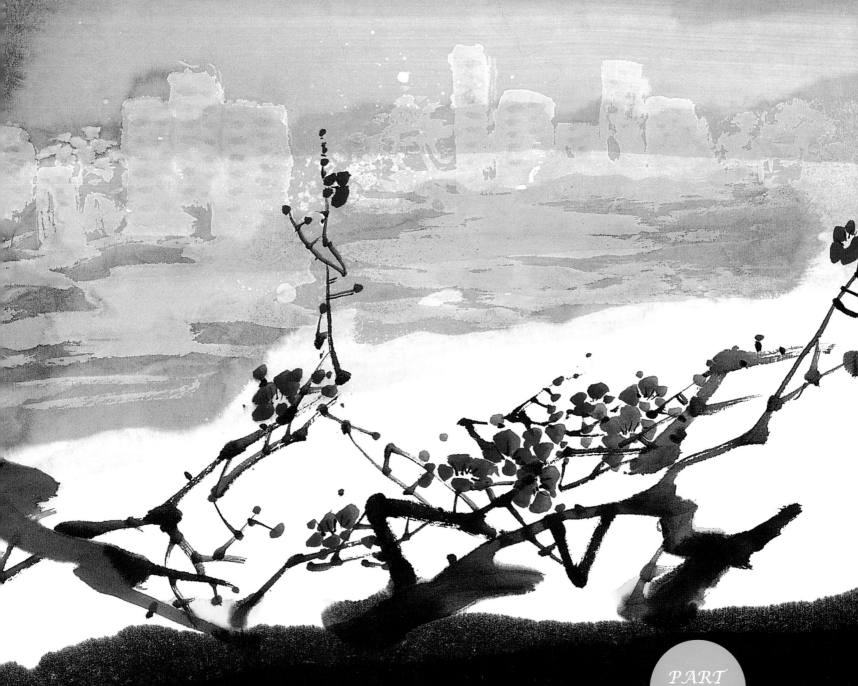

책·간판·전시·기타

주식회사 **압구정공주떡**
서울 강남구 논현로 161길11

심볼/로고 가로,세로조합

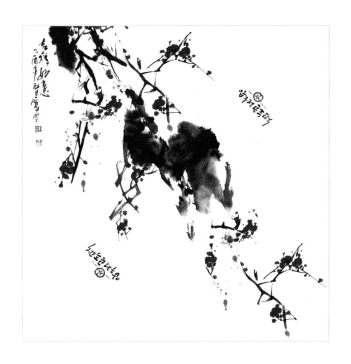

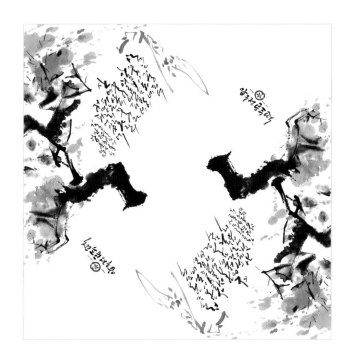

포장용 보자기 디자인

늘이푸
美酒
御香酒

담양주
흑미탁

한궁
韓宮

한개미버섯

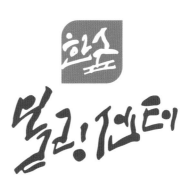

백남준재단

백남준
기념사업
추진위원회

壽石美談

上海就航

인생화보
人生畫報

仙女와 나뭇君

nine.59

꿈나루연가
고마나루
백제의꿈과사랑

돌샘쑥

CJ창조경영실록

모두가행복한세상
Zero기3 World

독서로 세상소식은 독도흘남

KBS미술자료집

傳統家屋 70 選

KBS 아트비전은
미래를 디자인 합니다

우리얼 文化運動本部

한백년식당
고기가마니

한백년식당
고기가마니

한백년식당
고기가마니

고향맛자랑

신림정
新林亭

들깨칼국수전문점

들깨이야기

들깨이야기

심볼마크

심볼로고 세로조합

심볼로고가로조합

심볼로고 시안

미협

미술인의 날

마리로랑생

마리로랑생 / 화장품 브랜드 로고

칠갑산

행복의 조건

首露王妃
許黃玉
수로왕비 허황옥

설날

행복한 오후

건강천하
해피해피 다이어트

꽃의 신비
한국의 야생화

은혜농원

제주 바다마을

濟州鑛泉水

황토본가

韓國服飾圖鑑

독서신문

책있슈 한가람

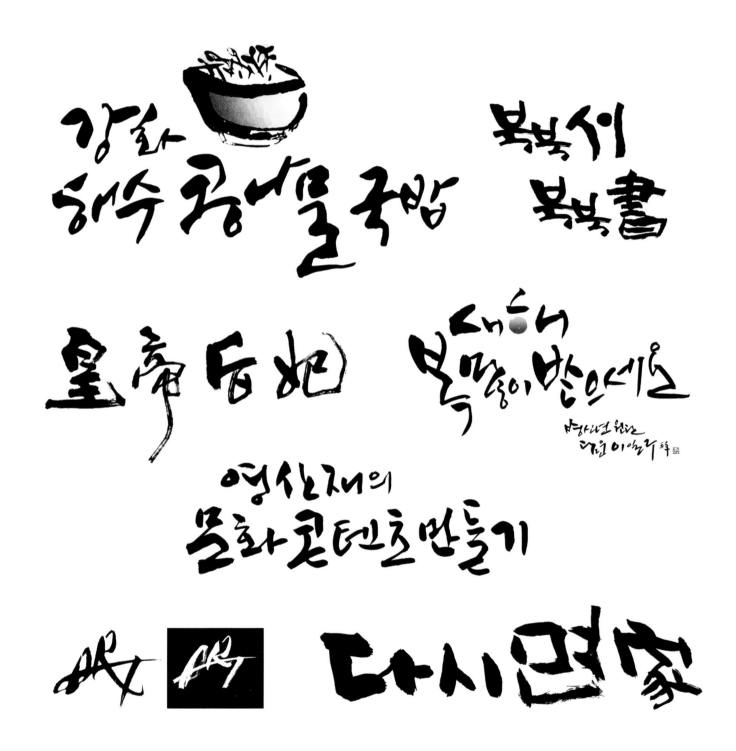

꽃옥지高

한글은
모든 언어가
꿈꾸는
알파벳이다

밤의 춘몽

TV
봄을
아십니까?

밤은 괴롭고

북두큰너

2012 김경아의
최리세거에

늘
드리

김경아의
風流
마당

아지트인 서울

보듬공간

모과나무에
동풍금 소리가 걸렸다.

239

아리랑

아리랑

한국풍경화가회
韓國風景畫家書

장천김성태서예전

여름소리꽃씨되어

도자기에 시의 숨결을 넘다

한국산과낚시도전
울피얼임

KBS
Fishing
Club

낚시홀
룡김홀

대한민국버스교통사

사계절에 낚시원

241

"춤추는 공" 북캘리는 2014년 (주)교학사가 발행한 고등학교 미술문화 〈캘리그라피의 활용(35p)〉란에 소개

Book 디자인 로고

Book 디자인 로고

미술전시 도록 디자인

제7회 한국문인화연구회전

전시기간 2008.7.23(수)~7.29(화)
초대일시 2008.7.23(수) 오후 5시

갤러리 라메르

한국문인화연구회

춘천에 산다는 것은 가을이 되어, 모든 산과 강이
안개속으로 사라지고 난 후에야 느낄 수 있는 감상이다. _작가노트 중

이청옥 그림전

전시기간_ 2015.11.1(일) ~ 11.30 (월)
전시장소_ 카페M2 강원도 춘천시 금강로 68-3
M백화점 2층 Tel. 033-248-7206
연 락 처_ 빛결 이청옥 CP. 010-3587-6450

전시 오픈 행사는 마련하지 않았으며, 화환은 정중히 사절합니다.

우리나라 우리맥주

"Hite" 광고에 활용된 로고

한글날 기념 광화문광장에 설치된 배너

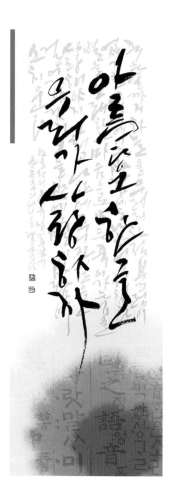
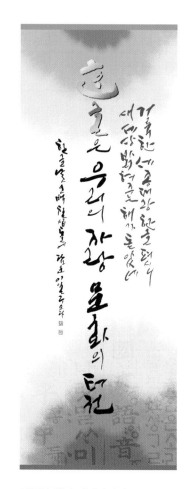

한글날 행사 배너디자인

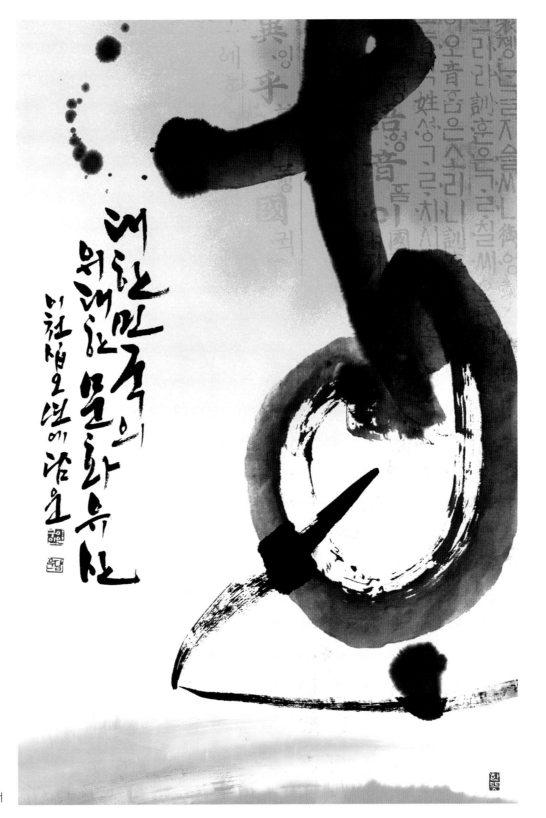

2015 한글날 전시 배너

상 : 교문 간판
하 : 기숙사 간판

희망과 열정의 50년
성취와 비상의 100년

예덕학원 설립자
晩圃 백창현 선생 像

백창현 예산고 설립자 흉상 / 제작 : 김성복 조각가

예산고 역사박물관

KBS 社友會報

www.kbssau.or.kr

社友會 目標
親睦·福利增進
相扶相助
放送文化暢達

제182호
2017년 6월 1일

발행처 사단법인 한국방송공사 사우회 / 발행인 이흥주 / 편집인 김지문 / 우07334 서울 영등포구 여의대방로 359 KBS별관 8층/ 전화 (02)781-2946~8 팩스 (02)781-2949

일 시 : 2015년 6월 23일(화) 장 소 : 전쟁기념관 4층 소회의실

충남 예산군 대술면 소재

전남 해남군 보길도 소재

252

수려 혼 韓方

수려혼 수려혼 秀麗혼 秀麗혼
수려혼 수려혼 秀麗혼 秀麗혼
수려혼 수려혼 秀麗혼 秀麗혼
수려혼 수려혼 秀麗혼 秀麗혼
수려혼 수려혼 秀麗혼 秀麗혼

한방화장품 "수려한" 광고디자인에 활용된 로고디자인

253

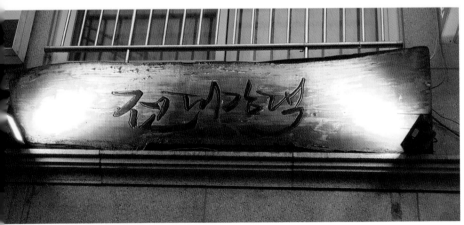
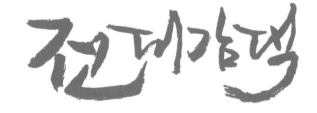

서울시 종로구 서촌의 맛집

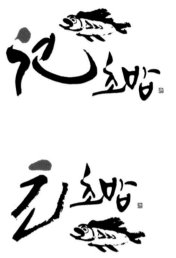

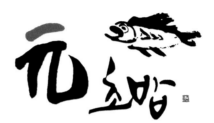

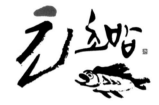

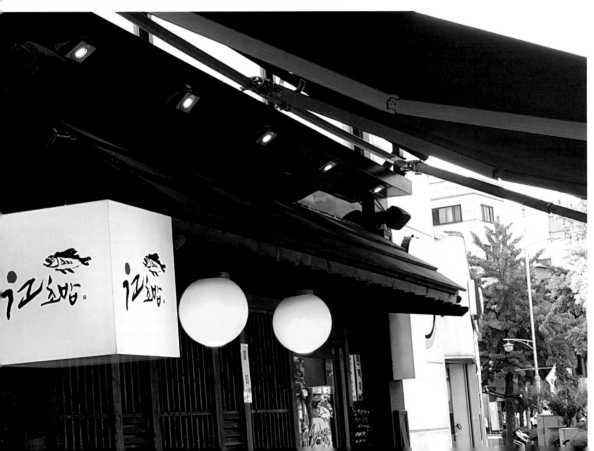

원초밥
서울시 종로구 서촌의 초밥 전문 맛집

255

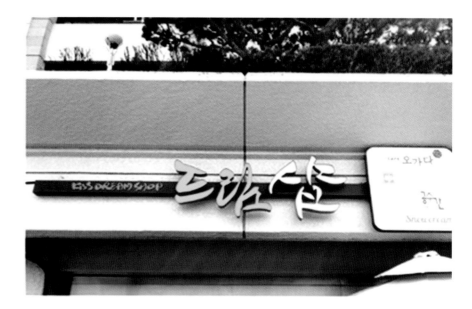

KBS DREAM SHOP

드림샵

드림샵
서울 여의도 KBS 기념품 매장

사단
법인
한국서도협회

사단
법인 한국서도협회

대한민국서도대전

사단
법인 한국전통문화원

사단
법인 한국전통문화원

대한민국청소년전통문화대전

평화대행진
실직자에게 희망을

아름다운 세상
KBS

제3회
한국캘리그라피디자인협회
정기세미나

2014.10.25.SAT
14:00-18:00

충무아트홀 컨벤션센터

캘리그라머

캘리그라피 + 일(work, business)

work business

invitation

송범선생 1주년추모공연

장수삼

장수삼

장수삼

인삼 마니삼

강화마니삼

강화마니삼

강화마니삼

경찰청 3대 반칙 행위 근절 캠페인 홍보용 로고 영상

PART
08

프로젝트

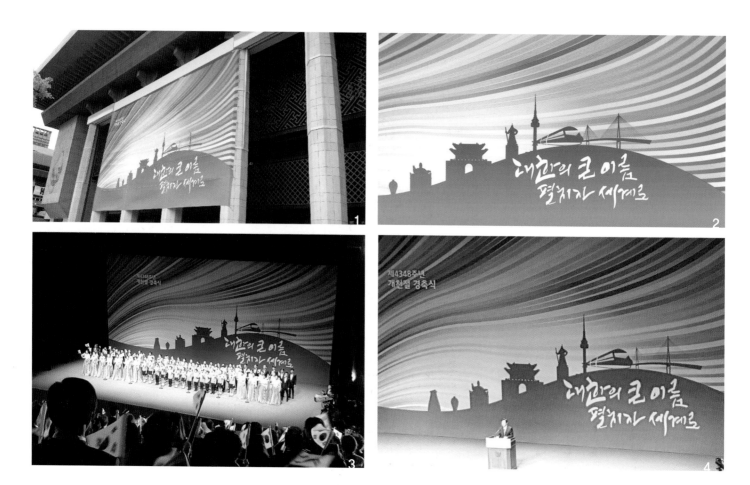

1 현수막 2 디자인 시안 3, 4 행사장 무대

제4348주년 개천절 경축식 행사 무대디자인에 활용된 캘리그라피

독도의 봄

2015 경주세계문화엑스포
세계 각국의 문화를 체험하는 박람회
전시장 내외 인테리어에 활용된 캘리그라피

실크로드 오딧세이

문명의 대교차로,
대제국 실크로드 3.0

유라시아
문화특급

실크로드 판타지아

경주, 실크로드에 물들다

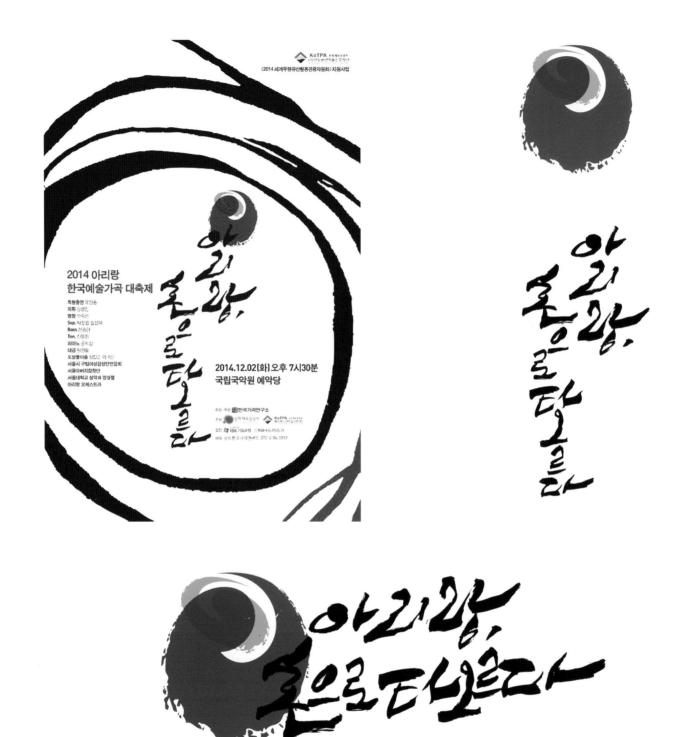

2014 아리랑 한국예술가곡 대축제 / 2014. 12. 2 국립국악원 예악당공연 / 포스터, 심볼 로고

1

2

3

4

5

6

7

심볼 / 로고 조합 시안

267

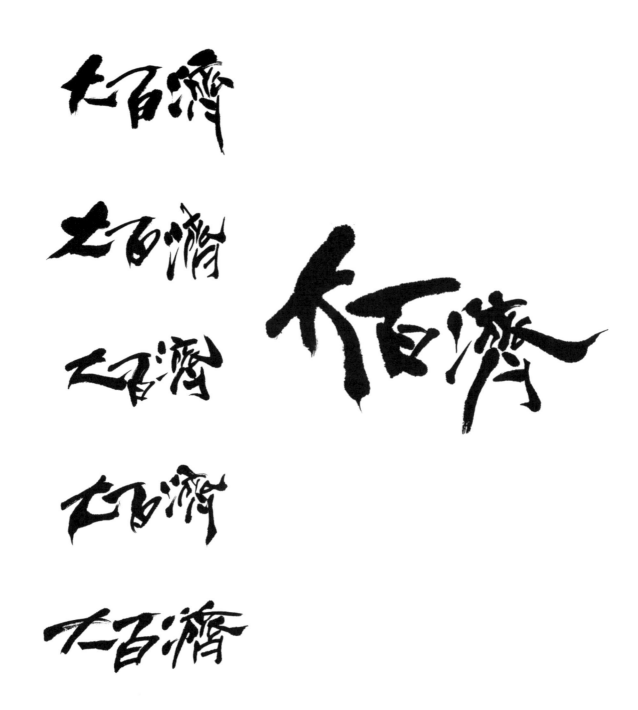

大百濟(대백제) : 백제문화제 대타이틀

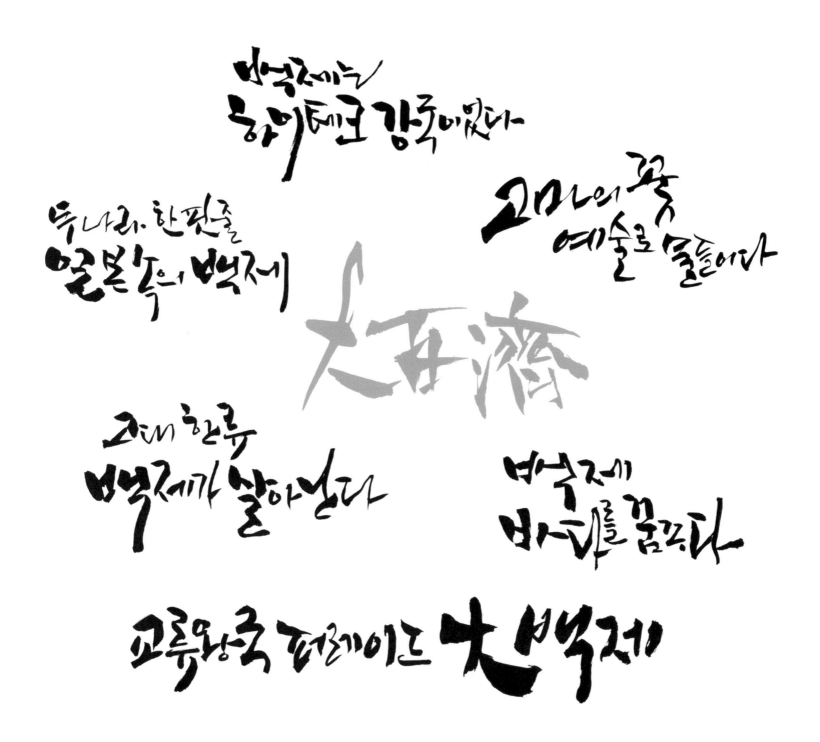

백제는 동이태그 강국이었다

두나라, 한편줄 일본 속의 백제

고마의 꿈 예술로 물들이다

고대 한류 백제가 살아남다

백제 바다를 꿈꾸다

大百濟

교류왕국 퍼레이드 낫 백제

백제문화제 / 백제의 역사와 문화를 한눈에 볼 수 있는 서사적 축제로 공주, 부여 일원에서 매년 개최되는 행사

2006 안면도
농어촌 사랑 김장축제

고령재즈&국악 페스티벌

제8회 서울아트마켓

우리는
인천공항
입니다!

α 2003
대한민국 미술인 대상

우리는 인천공항입니다
인천공항공사가 매년 임직원, 협력사 및 외국인 관광객들이 참여하는 지구촌 음악축제로 항공기의 형태를 로고에 적용

생명의 바다, 대서양

공존의 바다, 인도양

상생의 바다, 태평양

2012 여수 세계 박람회

2012여수세계박람회 / 살아 있는 바다, 숨쉬는 연안이라는 주제로
전남 여수 신항일대에서 개최

20여 전국옥수시장 박람회

2015 경북 물경 세계 군인체육대회

2014 대한민국 온천대축제

연천 전곡리 구석기축제

정부 및 각 지방자치단체에서 시행하는 행사는 홍보가 극대화 되어야 하기 때문에 가독성이 강하고
주제의 특징이 잘 부각되는 서체로 제작되어야 한다.

2015 그로 아시아 문화축제

2016 리우 올림픽
평창홍보관의 인기세지않습니다

대전 소대박물관

2015 청주국제공예비엔날레

제5회
대한민국
한옥건축박람회

궁궐에
이야기 꽃이
피었습니다

273

PART
09

순수 캘리

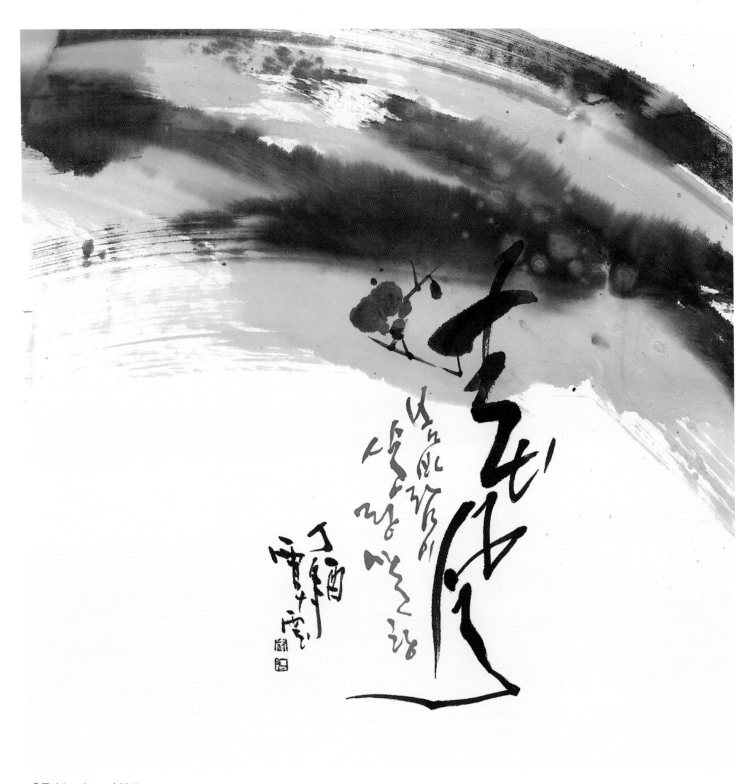

춘풍 / 34×34cm / 2017

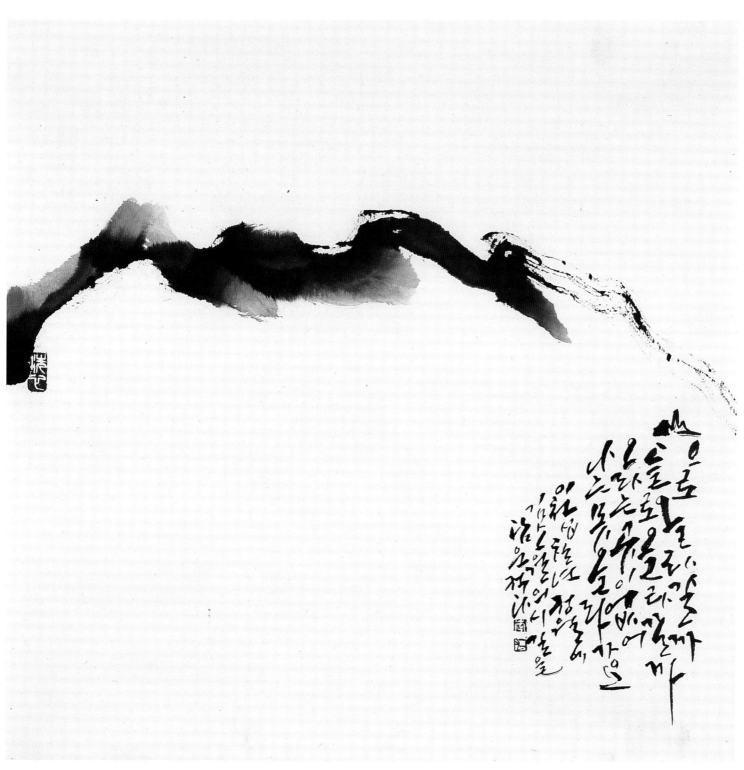

김소월 시 '산으로 올라갈까' / 35×35cm / 2017

퇴계 이황의 매화시 / 35×35cm / 2017

윤동주 시 '산울림' / 35×50cm / 2016

우리의 소원은 통일
35×45cm / 2016

花(화) / 35×36cm / 2017

서정춘 시 '대꽃피는 마을 I ' / 35×35cm / 2017

김소월 시 '엄마야 누나야 강변 살자' / 34×34cm / 2017

행복 / 34×34cm / 2017

친구 / 34×34cm / 2017

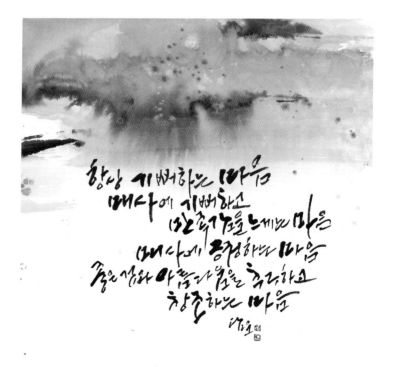

마음 / 34×34cm / 2017

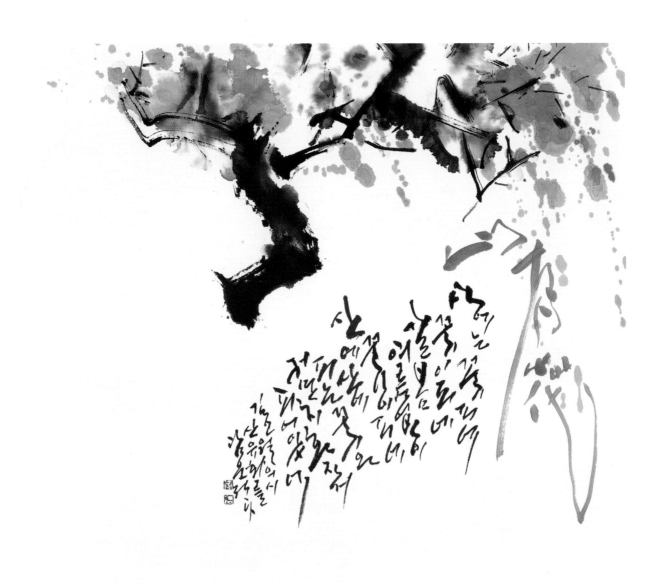

산유화(山有花) / 36×34cm / 2017

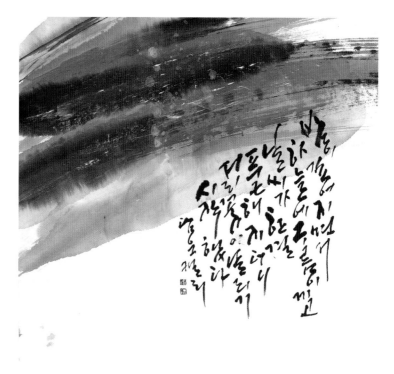

서리꽃 / 35×35cm / 2017

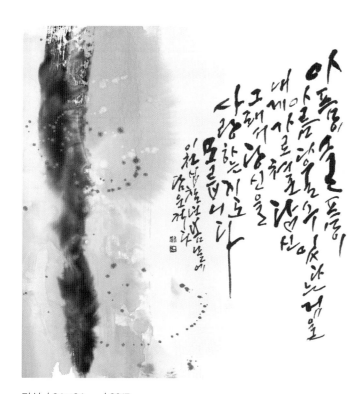

당신 / 34×34cm / 2017

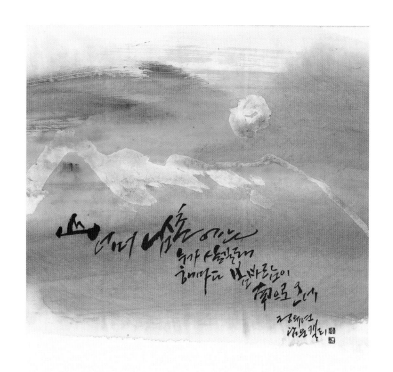

산너머 남촌에는 / 35×35cm / 2017

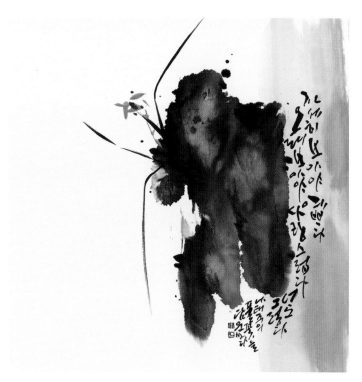

나태주 시 '풀꽃' / 34×35cm / 2017

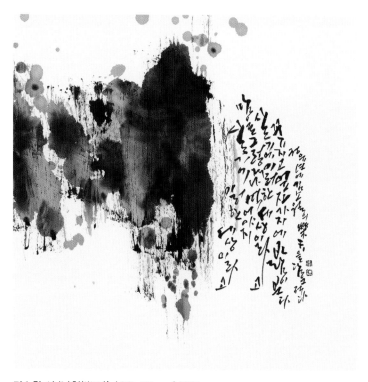

김소월 시 '낙천(樂天)' / 36×34cm / 2017

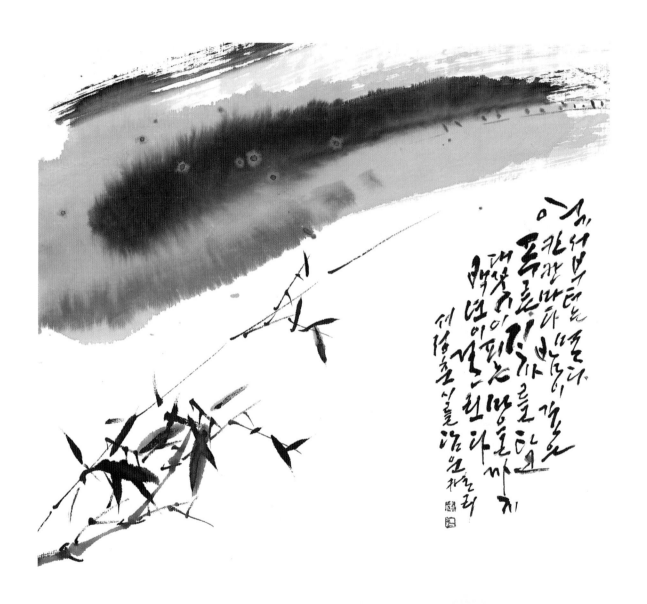

서정춘 시 '대꽃피는 마을 II' / 34×34cm / 2017

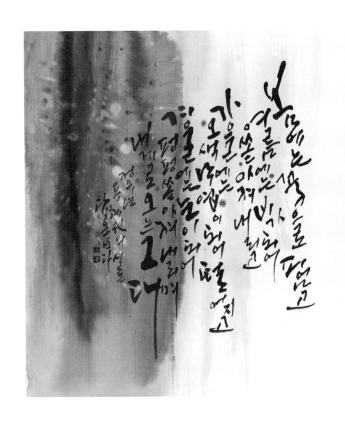

용혜원 시 / 34×34cm / 2017

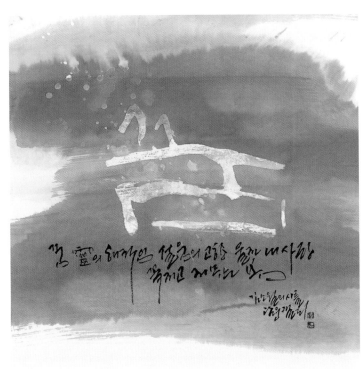

김소월 시 '꿈' / 35×35cm / 2017

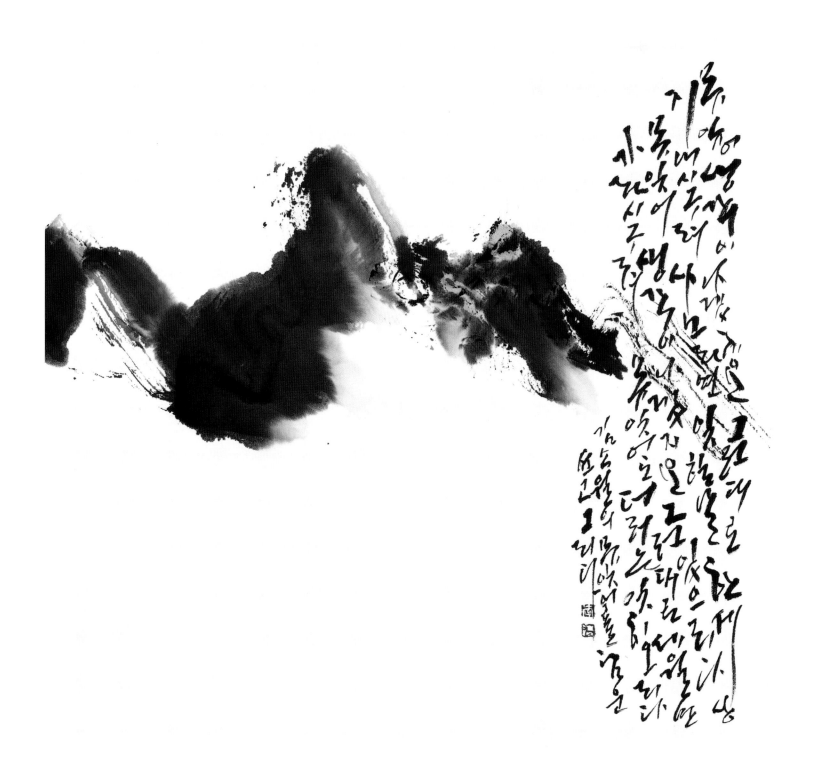

김소월 시 '못잊어' / 34×35cm / 2017

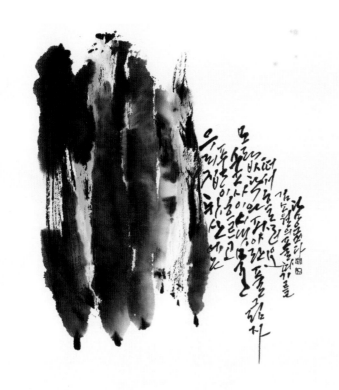

김소월 시 '풀따기' / 33×34cm / 2017

인생길 가노라면 / 33×34cm / 2017

김소월 시 '꿈꾼 밤' / 35×34cm / 2017

김소월 시 '옛 이야기' / 34×35cm / 2017

초혼 / 35×35cm / 2017

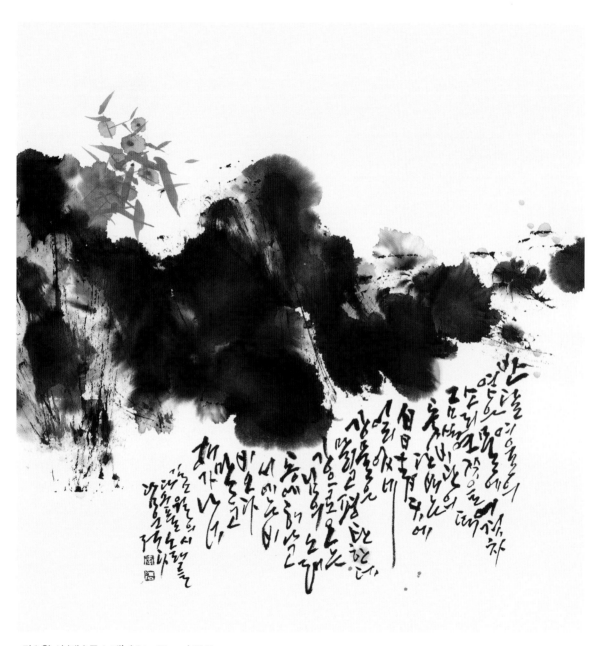

김소월 시 '대수풀 노래' / 34×35cm / 2017

김소월 시 '달밤' / 34×34cm / 2017

서정주 시 '국화 옆에서' / 34×34cm / 2017

가시나무 / 35×35cm / 2017

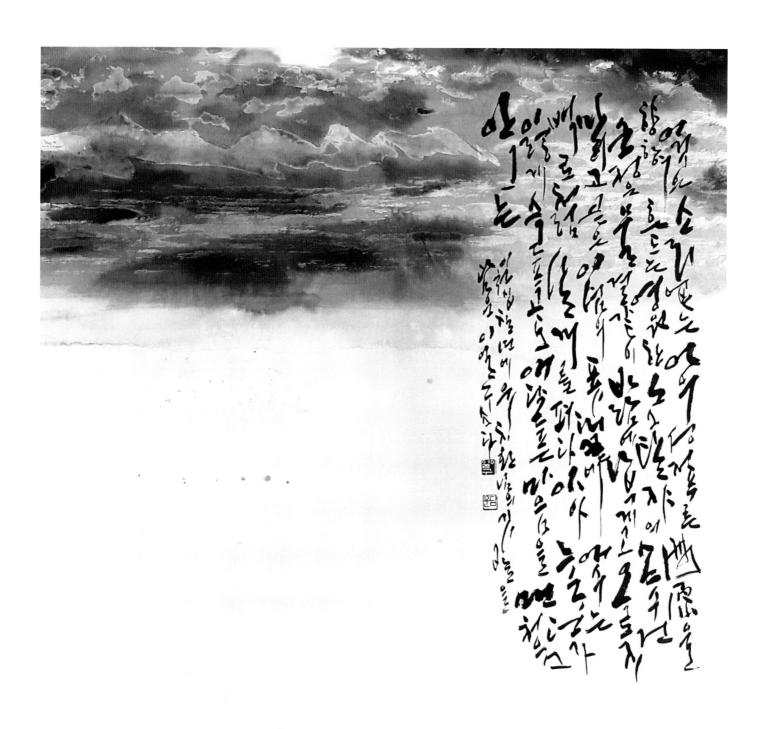

유치환 시 '깃발' / 70×70cm / 2017

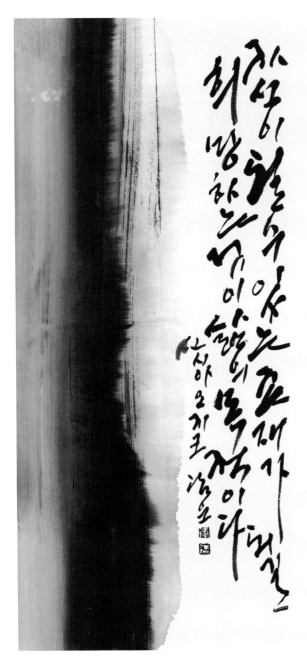

신시아오지크의 글 / 17×35cm / 2017

나태주 시 '풀꽃' / 17×35cm / 2017

산고수장(山高水長) / 35×70cm / 2017

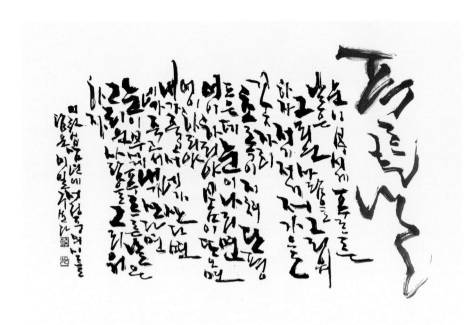

서정주 시 '푸르른 날' / 70×35cm / 2013

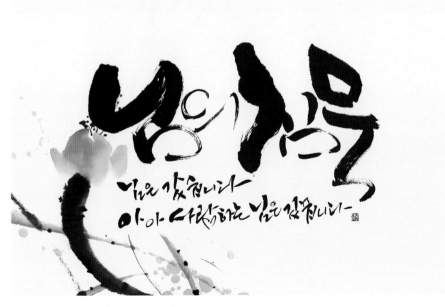

한용운 시 '님의 침묵' / 70×35cm / 2016

네게 흘러간 나의 피

네게서 흘러나간 피가
목숨의 빈자리를 천천히 채우고
그의 평화로이 차곡 차곡 쌓일때
내 피의 빈자리는 무엇으로 채워지고
있을까
내 안의 결렬적인 피들들이 깨어나면
그의 심장의 박동을 일깨우고 기관차의
숨소리처럼 하얀 피를 멀어올리고 있을때
내 피의 빈중장은 어떤 얼굴을 하고
있을까 네게 흘러 들어간 나의 피를
생각하는 저녁,
내가 가장 소중한 것을 주고도 은히려
기쁜것을 사랑이라 한다면 피를
나누는 것보다 큰 사랑이 어디 있으랴
견딜수 없는 것을 함께 견디고 가장
어려운 길을 함께 오고 가는걸
사랑이라 한다면 피를 나누며
가는 길보다 큰 사랑 어디 있으랴
내 가장 소중한 생명의 한 방울
한 방울이 남의 목숨을 향해 걸어 나가는
것을 하느님이 보고 계셨다면
하느님도 당신의 가장 소중한 것을
내 피의 빈자리에 채워 주시리라
노을이 복숭아 빛은 하늘가득 번지고
하늘아래 꽃과 내가 아름답게
살아 있다는 것이 한없이 고마운 저녁
피를 나누는 것보다 큰 사랑이 어디
있으랴

이원하면 무원에
도종환님의 시를
담은 이알라 쓰다

대한적십자사 ✚

도종환 시 '네게 흘러간 나의 피' / 50×200cm / 2009

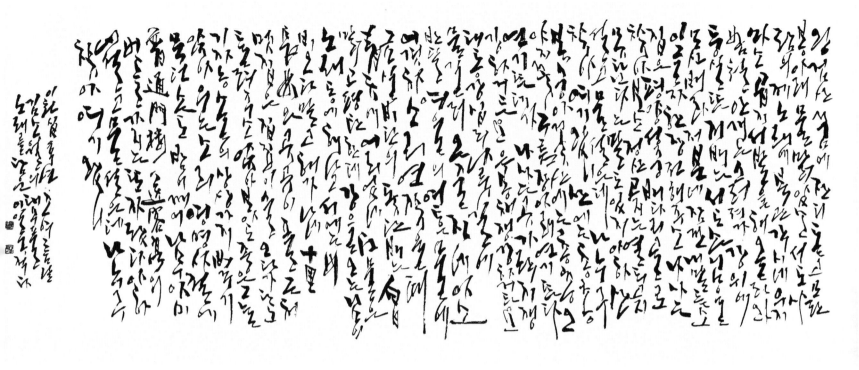

김소월 시 '대수풀 노래' / 135×70cm / 2016

맥아더 장군 '자녀를 위한 기도문' / 70×35cm / 2012

사랑 듬뿍 행복 가득 / 35×70cm / 2016

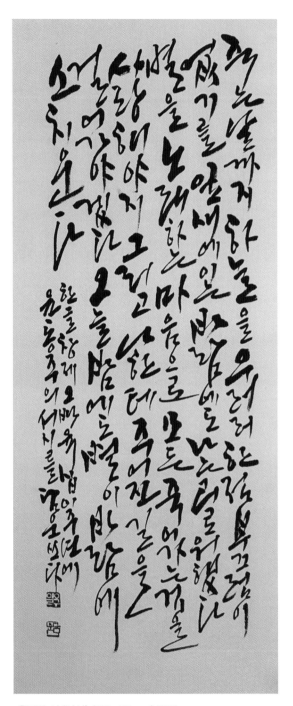

윤동주 시 '서시' / 35×75cm / 2016

PART
10

캘리그라퍼 자격증

1. 캘리그라퍼 자격증

　캘리그라피에 대한 관심이 많아짐에 따라 교육기관을 통해 배우고 직업적으로 작가활동을 하고자 하는 수요가 늘고 있다. 이에 사단법인 한국캘리그라피디자인협회에서 조형적 완성도와 창의성, 독창성을 겸비한 캘리그라퍼 발굴과 동시에 육성하고자 캘리그라퍼 자격증 제도를 시행하고 있다. 엄격하고 공정한 시험 관리를 통해 공신력을 확보하고 있는 이 제도를 소개하고자 한다.

2. 등급별 검정 기준

자격종목	등급	검정기준
캘리그라퍼 자격증	지도사	전문가 수준의 뛰어난 캘리그라피 활용능력을 가지고 있으며 캘리그라피 교육자, 캘리그라피 디자인 책임자로서 갖추어야 할 능력을 겸비한 최고급 수준
	1급	준전문가 수준의 캘리그라피 활용능력을 가지고 있으며 한정된 범위 내에서 캘리그라피 교육자, 캘리그라피 디자인 책임자로서 갖추어야 할 능력을 겸비한 고급 수준
	2급	일반인으로서 뛰어난 캘리그라피 활용능력을 가지고 있으며 캘리그라피 활용 수준이 상급 단계에 도달하여 한정된 범위 내에서 캘리그라피 디자인을 수행할 기본 능력을 갖춘 상급 수준

3. 검정 방법 및 검정 과목

등급	검정 유형		검정 내용
지도사	실기	작업형	캘리그라피의 실기 능력을 측정 조형성과 표현력(60) + 창의성과 독창성(20) + 가독성(20) = 85점 이상
	연수	연수형	지도사로서의 인성교육 및 지도교육
1급	실기	작업형	캘리그라피의 실기 능력을 측정 조형성과 표현력(60) + 창의성과 독창성(20) + 가독성(20) = 80점 이상
2급	실기	작업형	캘리그라피의 실기 능력을 측정 조형성과 표현력(60) + 창의성과 독창성(20) + 가독성(20) = 70점 이상

　　캘리그라퍼 자격증은 모두 서류심사 후 실기시험을 기본적으로 검정하며 캘리그라피 지도사의 경우 연수프로그램이 추가되어 있다. 따라서 지도사 자격증은 10년의 유효기간이 있으며 10년이 지나 갱신이 필요한 경우 당해 년도에 연수를 받아야 한다.

4. 응시자격

〈그림 9-3-1 캘리그라퍼 2급 자격증〉

캘리그라퍼 2급 자격증은 다음 자격 중 한 가지만 충족하여도 응시가 가능하다.

 (1) 본 협회에서 인증한 교육기관에서 수료한 자로 수료증 및 인증서 소지자

 (2) 대학 사회교육원, 지역 문화원, 문화센터 등 전문교육기관에서 수료한 자

 (단, 30시간 이상 교육을 이수한 자로 수료증명서 사본 제출)

 (3) 캘리그라피 전시 2회 이상 출품한 자

 (전시 증명서류 제출 : 전시 명칭, 기간, 장소, 주최처 등을 표기하고, 포스터 사본,

 팜플렛, 도록 사본, 전시장내 작품사진 등을 첨부 자료로 제출)

 (4) 본 협회 회원으로 2년 이상 활동한 자

〈그림 9-3-2 캘리그라퍼 1급 자격증〉

캘리그라퍼 1급 자격증은 다음 자격 중 한 가지만 충족하여도 응시가 가능하다.

(1) 캘리그라퍼 2급 자격증 소지자로 협회가 인증한 교육기관에서 30시간 이상 교육을 이수한 자

(2) 협회가 인증한 교육기관에서 90시간 이상 교육을 이수한 자

(3) 캘리그라퍼 2급 자격증 취득 후 캘리그라피 전시 및 협회 후원 전시 3회 이상 출품한 자 (전시 증명서류 제출 : 전시 명칭, 기간, 장소, 주최처 등을 표기하고, 포스터 사본이나 팜플렛, 도록 사본, 전시장내 작품사진 등을 붙임 자료로 제출)

(4) 본 협회 회원으로 2년 이상 활동한 자

<그림 9-3-3 캘리그라피 지도사 자격증>

캘리그라퍼 지도사 자격증은 다음 자격 중 한 가지만 충족하여도 응시가 가능하다.

(1) 캘리그라퍼 1급 자격증 취득 후 캘리그라피 전시, 본협회 전시 및 협회 후원전시 3회 이상 출품한 자 (전시 증명서류 제출 : 전시 명칭, 기간, 장소, 주최처 등을 표기하고 포스터 사본이나 팜플렛, 도록 사본, 전시장내 작품사진 등을 붙임 자료로 제출)

(2) 교육청에 등록된 강사 경력이 1년 이상인 자 (증빙서류 제출)

(3) 캘리그라피 강사 경력이 2년 이상인 자 (증빙서류 제출)

(4) 본 협회 회원으로 4년 이상 활동한 자 및 임원으로 2년 이상 봉사한 자

5. 제출서류

캘리그라퍼 자격시험에 응시하려면 먼저 서류심사를 거쳐야 한다.

(가) 지원서(필수)

(나) 개인정보수집동의서(필수)

(다) 포토폴리오(필수)

A4용지 규격으로 2급은 5장, 1급은 10장, 지도사는 15장 제출

(용지 1장에 1작품 권장. 파일철 하지 않고 용지만 제출 권장)

(라) 수료증/인증서 사본(필수)

(마) 전시관련 증명서(선택)

※ 응시자격과 관련된 인증서, 증명서 등 해당서류 필히 제출

※ 제출서류는 반환하지 않음.

〈그림 9-4-1 캘리그라퍼 자격시험 지원서〉

〈그림 9-4-2 개인정보 수집, 이용 및 제공에 관한 동의서〉

지원서는 파란 글씨 부분과 서명 또는 인을 하여 작성한다.

동의서 또한 파란 글씨 부분과 서명 또는 인을 하여 작성한다.

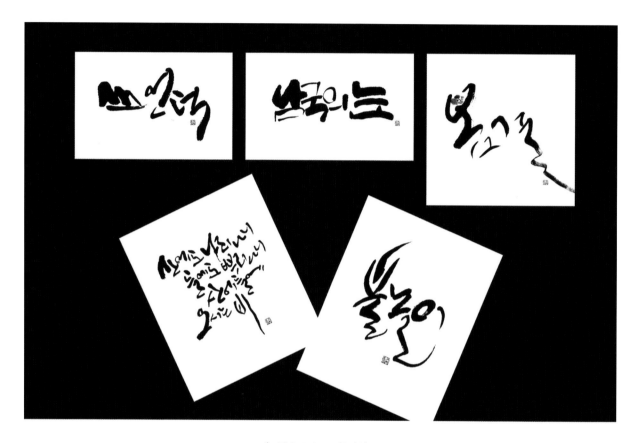

〈그림 9-4-3 포트폴리오〉

포트폴리오는 캘리그라퍼 2급 5장, 캘리그라퍼 1급 10장, 캘리그라피 지도사 15장 A4
용지에 출력하여 서류철 없이 준비한다.

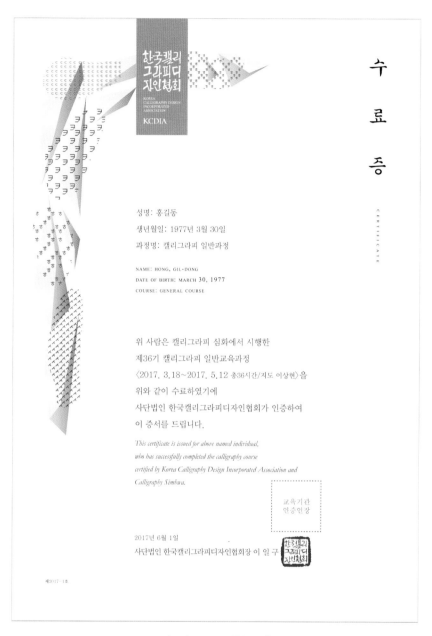

〈그림 9-4-4 통합수료증〉

증빙자료로 제출해야 하는 항목 중에 수료증이 필요하다. 수료증은 교육받은 교육기관에서 발급받거나 요청하여 증빙한다. 그림에서 보는 수료증은 (사)한국캘리그라피디자인협회의 인증교육기관에서 표준 교육과정을 이수한 수강생에게 발급하는 통합수료증으로캘리그라퍼 2급 자격증 시험의 실기시험이 면제된다.

313

6. 실기시험 출제 및 평가 관리

〈그림 9-5 실기시험 광경〉

실기시험 문제는 (사)한국캘리그라피디자인협회(이하 KCDIA)에서 교육기관을 운영하고 있지 않는 이사 5명이 상업 캘리그라피와 순수 캘리그라피를 각각 1문제씩 출제하여 시험당일 공개 추첨으로 결정된다.

실기시험은 서울을 기본으로 지방에 신청자가 10인 이상인 경우 지방에서도 동시에 실시되며, 시험에 관련된 도구와 재료는 개별 준비해야 하며 2시간 동안 진행된다.

실기시험으로 제출된 서류는 10일 이내에 평가가 진행된다. KCDIA에서 교육기관과 관계없는 이사 1명과 외부 평가자를 선임하여 심사하게 된다.

응시자의 인적사항은 평가자에게 공개하지 않으며 100점 만점에 절대평가를 통해 채점이 이루어진다.

심사기준은 조형성과 표현력(배점 60점), 창의성과 독창성(배점 20점), 가독성(배점 20점)이며, 합격점수는 캘리그라퍼 2급은 70점 이상, 캘리그라퍼 1급은 80점 이상, 캘리그라피 지도사는 85점 이상이다.

상업캘리그라피(50%)와 순수창작캘리그라피(50%)의 점수를 합산하고 두 심사위원의 평균점수가 최종점수이며 합격점수에 도달한 자에 한하여 자격증이 발급된다.

7. 2016년 기출문제

(1) 2016년 5차 캘리그라퍼 자격증 기출문제

〈캘리그라퍼 2급〉

• 순수 창작 캘리그라피

로고타입 : **도전**

콘셉트방향 : 현재의 안일함에서 탈피, 긍정적으로
미래를 향하여 나아감을 표현

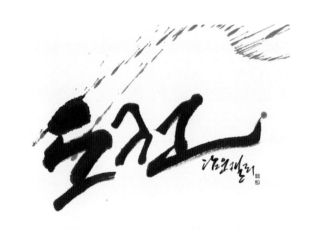

• 상업 캘리그라피

로고타입 : **강원도 토속촌**

콘셉트방향 : 강원도의 자연 산나물을 재료로
웰빙 음식을 만드는 음식점

〈캘리그라퍼 지도사〉

• 순수 창작 캘리그라피

로고타입 : **너무 힘든 일이 많았죠.**

그대여, 아무 걱정하지 말아요.

우리 함께 노래합시다.

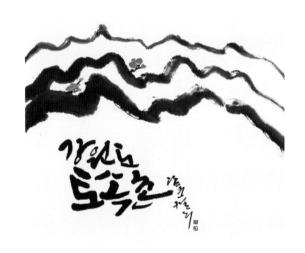

콘셉트방향 : 들국화 전인권이 불러 알려지기 시작한
'걱정 말아요, 그대'라는 노래 가사 중
일부입니다. 최근 '응답하라 1988'을 비
롯하여 많은 후배 가수들이 리메이크
하면서 이제는 국민 노래로 인식되기
시작한 노래인데, 가사 속에 담긴 격려
와 위로의 마음을 상상하여 표현해 주
십시오.

• 상업 캘리그라피

　로고타입 : **유니세프**

　콘셉트방향 : UN 산하기관이자 국제적인 NGO 기관인 유니세프는 '모든
　　　　　　 어린이가 행복한 세상'이라는 모토를 가지고 다양한 국제구
　　　　　　 호활동을 벌이고 있습니다. 그런 유니세프의 의미가 담긴 한
　　　　　　 글 로고 타입을 캘리그라피로 제작해 주십시오.

(2) 2016년 6차 캘리그라퍼 자격증 기출문제

〈캘리그라퍼 2급〉

• 순수 창작 캘리그라피

　로고타입 : **별 헤는 밤**

　콘셉트방향 : 윤동주의 시 〈별 헤는 밤〉의 시상을 표현하세요.

• 상업 캘리그라피

　로고타입 : **장보고**

　콘셉트방향 : 중구 회현동에 있는 작은 야채·과일 가게입니다.
　　　　　　 신선한 채소·과일을 파는 바르고 정직한 가게 이미지를 표현
　　　　　　 해주세요.

〈캘리그라퍼 1급〉

• 순수 창작 캘리그라피

로고타입 : 달이 떴다고 전화를 주시다니요

이 밤 너무 신나고 근사해요

내 마음에도 생전 처음 보는

환한 달이 떠오르고

산 아래 작은 마을이 그려집니다.

콘셉트방향 : 김용택의 〈달이 떴다고 전화를 주시다니요〉 중에서

시구를 읽고 느껴지는 감성을 캘리그라피로 표현하세요.

• 상업 캘리그라피

로고타입 : **캣츠네일**

콘셉트방향 : 네일케어샵 간판입니다.

여성, 아름다움, 고양이, 네일의 키워드를 가지고 표현하세요.

(3) 2016년 7차 캘리그라퍼 자격증 기출문제

〈캘리그라퍼 2급〉

• 순수 창작 캘리그라피

로고타입 : **웃음꽃**

콘셉트방향 : 웃음꽃이 피어나는 해맑은 표정들을 담아 표현해 주세요.

• 상업 캘리그라피

로고타입 : **감귤칩**

콘셉트방향 : 감귤을 말려서 만든 바삭바삭 새콤달콤한 감귤칩

제품의 로고를 상큼하게 표현해 주세요.

〈캘리그라퍼 1급〉

• 순수 창작 캘리그라피

로고타입 : 밤이 깊어지면서 하늘에 구름이 끼고

날씨가 한결 푸근해지더니

서리꽃이 날리기 시작했다.

콘셉트방향 : 밤의 눈꽃이 날리는 이미지를 표현하세요.

• 상업 캘리그라피

로고타입 : 산타선물 화이트 트리 카니발 골드 & 레트 스카치솔잎

콘셉트방향 : 크리스마스 소품 이름을 표현하세요.

8. 2017년 기출문제

(1) 2017년 1차 캘리그라퍼 자격증 기출문제

〈캘리그라퍼 2급〉

• 순수 창작 캘리그라피

로고타입 : **봄길**

콘셉트방향 : 가족, 친구들과의 봄 나들이 길을 표현하세요.

• 상업 캘리그라피

로고타입 : **설레임**

콘셉트방향 : 캘리그라피 전시 타이틀 입니다.

작품을 발표한다는 것은 긴장과 걱정이 앞서지만

대중과의 소통을 생각하면 설레는 마음이 들지요~

〈캘리그라퍼 1급〉

• 순수 창작 캘리그라피

　로고타입 : 저녁 때

　　　　　　돌아갈 집이 있다는 것

　　　　　　힘들 때

　　　　　　마음속으로 생각할 사람이 있다는 것

　콘셉트방향 : 나태주시인의 〈행복〉 중 일부입니다.

　　　　　　행복을 잘 생각하면서 작품해보세요.

• 상업 캘리그라피

　로고타입 : 가화만사성

　콘셉트방향 : 중국집 배달부로 시작해 차이나타운 최대 규모의 중식당인

　　　　　　'가화만사성'을 열게 된 '봉삼봉 가족들'을 배경으로

　　　　　　봉氏 일가의 좌충우돌 사건과, '봉氏 가문 성장기'를

　　　　　　다룬 훈훈한 가족드라마.

〈캘리그라퍼 지도사〉

• 상업 캘리그라피

　로고타입 : 풀잎 사랑채

　콘셉트방향 : 유기농 재료를 사용하여 음식을 제공하는 한정식 웰빙 식당

　　　　　　의 로고 이미지를 시각화 하세요.

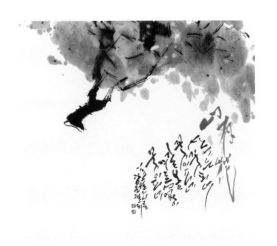

• 순수 창작 캘리그라피 Ⅰ

　로고타입 : 山有花(산유화)

　　　　　　산에는 꽃 피네 꽃이 피네

　　　　　　갈 봄 여름 없이 꽃이 피네

　　　　　　산에 산에 피는 꽃은

　　　　　　저만치 혼자서 피어 있네

　　　　　　산에서 우는 작은새여

산유화(山有花) / 36×34cm / 2017

꽃이 좋아 산에서 사노라네

산에는 꽃 지네 꽃이 지네

갈 봄 여름 없이 꽃이 지네

콘셉트방향 : 김소월 시 〈산유화〉를 읽고 시상을 시각화 하세요.

• 순수 창작 캘리그라피 Ⅱ

로고타입 : 아래 5항목 중 한 항목을 선택하여 이미지를 표현하세요.

콘셉트방향 : 반드시 한자와 뜻을 함께 넣어 화면을 구성하기 바라며,

　　　　　　독음을 쓰지마세요.

1. **溫故知新**(온고지신)

 옛 것을 연구하고 새로운 도리를 발견한다.

2. **愚公移山**(우공이산)

 어리석고 힘든 일이라도 차근차근히 실행하면 그 뜻을 이룬다.

3. **墨香筆舞**(묵향필무)

 묵향에 붓이 춤을 춘다.

4. **瑞氣滿堂 五福萬年**(서기만당 오복만년)

 상서로운 기운이 온 가정에 가득하고 오복으로 만년토록 누리리라.

5. 애국가 1절 가사를 시각화 하세요

 愛國歌(애국가)

 동해물과 白頭山이 마르고 닳도록

 하느님이 보우하사 우리나라 만세.

 무궁화 三千里 화려강산

 大韓 사람 대한으로 길이 보전하세.

拂塵五所

乙酉与四引如
北昭笑人

PART
11

논문

영상문자로의 한글 타이틀 글꼴의 조형성 고찰

영상문자로의 한글 타이틀 글꼴의 조형성 고찰

이 일 구 (영상그래픽 디자이너)

Ⅰ. 들어가는 말

현대사회는 산업정보화 시대라고 한다. 이러한 산업정보화 사회에서 Television이 갖는 영상 매체로서의 역할은 대단히 중요한 것이라 할 수 있다.

그 중에서도 텔레비전 화면에서 문자디자인이 차지하는 범위는 대단히 넓고 중요하게 인식되고 있다. 그 이유는 TV는 일상생활에서 남녀노소 세대차를 막론하고 누구나 쉽게 접근이 용이하고, 감수성이 예민한 어린이와 교육적으로 중요한 학생을 비롯한 시청자들이 화면의 문자를 보고 그대로 받아들이는 것이 보편적이기 때문에 영상미디어 분야에서 타이틀디자인의 중요성이 대두되고 있다.

타이틀디자인이 표현할 수 있는 그래픽적 요소는 무궁무진한 것으로, 여러 형태의 문자디자인으로 화면을 꾸미고 있지만, 동양문화권인 우리나라는 TV 타이틀디자인에 있어서 캘리그라피의 중요성을 인식하고 다양하게 활용하고 있다.

그 이유는 예로부터 서예를 학문과 품격을 나타내는 정신적 조형예술로 발전시켜온 훌륭한 전통을 가지고 있다. 조형적으로 표현하기가 쉽고 아름다우며, 일반인들이 읽고 접근하기가 매우 용이하며 프로그램의 내용과 잘 부

합되고 인간적이고 편안한 느낌을 주기 때문이라고 생각할 수 있다.

설문조사 결과에 의하면 캘리그라피 표현에 대한 시청자들의 반응은 매우 만족한다고 응답했다. 이러한 점에서 수용자들의 반응에 부응하는 방송화면에서의 캘리그라피의 표현을 위해서는 많은 경험을 갖고 있는 숙련된 사람이 필요하며, 프로그램 타이틀에서 캘리그라피의 활용이 다양해짐에 따라 꾸준한 연구와 개성있는 서체 개발이 중요하다고 할 수 있다.

II. 문자디자인의 정의

문자는 커뮤니케이션의 수단이지만 말과는 다르다. 말은 소리를 낸 그 장소에서 사라지지만 문자는 기록되기 때문에 사라지지 않는다. 모든 문자는 그 기능면에 있어서 의미를 전달하는 것이 주목적이라 하겠다. 그러나 문자는 시각기호이니 만큼 문자를 디자인함에 있어서 시각적인 효과를 고려하지 않을 수가 없다.

간판, 비석 등에 새겨진 문자는 거리를 지나가는 사람들은 누구나 읽을 수 있기 때문에 문자는 정보의 기록성과 전파성을 가지는 파급 효과를 지니고 있다. 이러한 문자를 보는 이로 하여금 아름답게 보이며, 시각적 전달을 용이하게 하는 수단으로 행하여지는 작업을 레터링이라 표현하고 있다.

레터링은 오늘날 문자의 조형미를 가르키는 용어로 사용되고 있지만, 이것은 영국 또는 미국식 표기이고 유럽의 다른 나라에서는 Schrift(독일), Echnift(블란서), Scnitto(이탈리아) 등으로 사용되고 있다.
유럽의 레터링은 능숙한 전문 서기들의 손에 의해서 字形(자형)의 필순(筆順) 또는 필세, 배열, 규칙성 등 누구든지 문자체를 쓸 때 동일하게 합리적이며 심미적으로 서체를 보존할 수 있도록 디자인된 필기문자에서 유래되었다.

구문문자(歐文文字)는 글씨체의 능률이 합리적이고 정확한 것으로 오늘날도 영자체가 모든 대중수단으로 읽혀지고 있는 데 비해 동양에서는 지(紙), 필(筆), 묵(墨)의 트리오에 의해서 농(濃), 담(淡), 건(乾), 습(濕), 서(書), 미(米)로 모든 기술이 승화되어 정신세계로까지 높여져 오늘에 이르고 있다.

오늘날에도 유럽에서는 각종의 공식문서에 필사문자를 사용하고 있으며, 그 일을 담당하는 능서가는 캘리그라퍼(Calligrapher)라고 불리고 있다.[1] 이렇듯 캘리그라피는 TV타이틀을 비롯하여 영화포스터, 카탈로그, 사인보

1) 김홍연 저, 『문자디자인』, 미진사, 1976, p.12.

드, 팩키지, 라벨, 디스플레이, 잡지 등 각종 광고 제작은 물론 전 산업분야에서 필수로 사용되고 있다. 따라서 캘리그라퍼들은 사회적 인식과 중요성을 감안하여 보다 개성있고, 아름다운 글씨체를 꾸준히 개발하여 보는 이로 하여금 오랜 기억과 감동을 줄 수 있도록 하여야 하며, 우리 한글의 우수성을 세계에 알리는 중추적 역할을 담당해야 한다.

Ⅲ. 캘리그라피의 개념

캘리그라피(calligraphy(영), calligraphie(불), kalligraphie(독)]는 '아름답게 쓰다'의 뜻이다. 어원적으로는 Kallos(beauty)+gaphy, 즉 필적, 서법, 능서를 의미한다. 그러나 동양에서는 서화를 의미하는데, 원래는 붓이나 펜을 이용해서 종이나 천에 글씨를 쓰는 것으로서, 비석 등에 끌로 파서 새기는 에피그래피(epigraphy)와는 구분되었으나, 비석 등도 아름답게 씌어진 것은 캘리그라피에 포함된다. 캘리그라피라는 말은 비록 아름다움이 상당 부분 보는 사람의 눈이나 개인적인 취미에 달린 것이긴 해도, 아름다운 육필 서체라는 의미를 가지고 있다. 깨끗함과 엄격함을 가진 것으로부터 자유로움과 추상성을 가진 것에 이르기까지 오늘날 예술의 형태가 존재하듯 캘리그라피도 마찬가지이다.[2]

특히 이것은 중국에서 고도로 발달하여 독립된 문화로 장르를 형성하고 있으며 결국 개개의 문자를 정확히 분류하여 쓰는 레터링과는 다른 초서적인 서예술을 말한다.[3]

아라비아 문자도 예로부터 캘리그라피가 융성하였는데, 동양의 서예와 마찬가지로 타이포그래피[4]와는 다른 세계를 형성하고 있다.[5]

서양의 경우는 15~16세기에 이탈리아에서는 이 분야에서도 중세의 고딕적 경향은 퇴조하고, 고전 부활의 사

2) Michael Beaumont, 『Typography & Color』, 김주성 편역, 서울 : 예경출판사, p.14.

3) 노영호, 『TV타이틀 디자인의 캘리그라피 표현에 관한 연구』, 청주대학교 산업대학원 석사학위 논문, 1994, p.5.

4) 타이포그래피(Typography)는 활판인쇄술이라는 뜻으로 활자 이전의 목판과 구별하기 위하여 붙여진 것으로 이전에도 타이포그래피를 인쇄술로서의 활판술을 의미하기도 했고 혹은 넓은 의미에서 인쇄술 전반에 대한 것을 지칭하기도 하였으나 오늘날에는 활자에 의한 매스커뮤니케이션의 수단을 의미하며 사진식자, 레터링, 글자의 표현 등 글자를 주제로 한 디자인을 모두 가리킨다. 활자의 모양은 예술과 과학에 바탕을 두고 창조되며 그래픽디자이너는 활자를 자기 예술의 기본 도구로 간주한다. 타이포그래피도 예술, 인쇄술, 편집디자인 등 그래픽의 모든 측면이 종합된 영역으로 언어의 시각화와 기계화를 통해 정보전달이 대량 생산되도록 한다. 타이포그래피는 효과적인 형태를 가진 명료한 전달수단이어야만 한다. 주어진 면적 내에서 가장 효과적으로 의미가 전달될 수 있고 인식되며 필요한 경우 강렬한 이미지를 남길 수 있도록 표현되어야 한다.
곽대웅 외, 『디자인. 공예대사전』, 서울:미술공론사, 1990, pp.713~714.

5) 곽대웅 외, 앞의 책, p.676.

조와 자유를 존중하는 시대정신이 캘리그라피를 융성하게 하였다.[6]

Ⅳ. 한글 창제와 조형적 특성

민족의 문화를 대변해 주는 것은 역시 문자문화(Lettering)라고 할 수 있다. 우리의 한글은 세계적으로 훌륭한 문자이다. "세계에서 가장 과학적인 문자가 한글이다."라고 어느 외국의 언어학자는 말했다.

인간은 본능적으로 무엇이든 아름다움을 추구하고 있다. 따라서 한글의 창제는 한민족 역사에서 가장 위대한 문화유산의 하나로 손꼽힌다. 창제 당시의 중국 문화권의 영향을 받던 상황에서 중국 문자와 전혀 다른 체형(고딕체)으로 한글 문자를 창제하였다는 것은 주체의식에 대한 의지가 강력히 엿보이고 있으나 조형적인 측면에서는 별로 거론된 바가 없는 것이 아쉽게 생각된다.[7]

우리의 문자인 훈민정음의 창제 의의를 민주·평등·자유·애민·실용정신에 두었음을 훈민정음 서문에서 찾아볼 수 있다.

훈민정음을 창제한 조선초기는 고려조의 귀족정치 몰락으로 평민의 자아의식이 대두되고 교육열이 높아지면서 조정에서는 평민 위주의 민심 수습책을 쓰게 되었다. 따라서 평민들의 환심을 사기 위하여 문화정책을 쓰지 않을 수 없게 되었다. 그 일환으로 문자발명을 촉진했던 것으로 추측할 수 있다. 한편 조선 초기는 몽고문자, 일본문자 등 표음문자를 많이 접할 기회가 있었고 역대의 여러 계통의 한자음이 있는 한자를 접하였을 것이다. 이들 여러 문자를 우리말로 읽고 학습할 수 있는 문자가 필요했을 것이다.[8]

이러한 새로운 문자 창제의 배경에 대해서 여러 가지 견해가 있지만, 대체로 다음과 같은 것을 들 수 있다.

1. 중국 음운학의 도입과 그 영향
2. 송학 이론의 응용
3. 인근 모든 민족의 문자에 대한 관심
4. 한자 음운 표기법의 불편 등을 들 수 있다.

6) 노영호, 『TV타이틀 디자인의 캘리그래피 표현에 관한 연구』, 청주대학교 산업대학원 석사학위 논문, 1994, p.5.

7) 김홍연 저, 『문자디자인』, 미진사, 1976, pp.8-9.

8) 한글반포 550돌 기념, 『문자의 세계전』, 1996, p.37.

훈민정음의 원본인 '訓民正音 解例本'은 본문, 해례, 정인지서의 세 부분으로 되어 있는데 성음원리에서부터 제자의 원리, 문자운용의 원리에 이르기까지 동양철학의 이론이 관련되어 있다. 본문은 훈민정음 창제의 동기와 목적을 말한 뒤에 훈민정음 28자의 발음과 약간의 운용원리를 설명하였고, 훈민정음 해례에는 제자해, 초성해, 중성해, 종성해, 합자해, 용자해의 여섯 항목으로 나뉘어져 있는데, 특히 제자본에 훈민정음의 동양철학 배경에 대한 설명이 많이 들어 있다. 셋째 부분은 발문인데 흔히 '정인지서'라고 알려져 있다. 해례본의 내용은 신하들이 훈민정음에 대한 자신들의 견해를 임의로 표현한 것이 아니라 세종대왕의 제자 원리를 글로써 해설한 것에 불과하다.

훈민정음은 인간의 지혜와 노력으로 만든 것이 아니라, 소리의 올바른 이치를 따라서 만든 것이다. 우주만물에 태극과 음양오행의 원리가 있는 것과 같이 소우주인 인간의 입에서 나오는 성음에도 이런 음양오행의 이치가 있는 것으로 보았다.

훈민정음에 나타난 철학사상은 역리에 근거한 우주론과 천일합일을 이상으로 하는 인간 중심 사상으로 요약할 수 있다. 우주만물 중에 인간이 중요하다는 것이다. 이와 같이 철학사상은 유학의 최고 경전인 역과 유학이 송대에 이르러 체계화된 성리학의 영향인 듯하다.[9]

V. 미디어 시대의 문자와 커뮤니케이션

현대사회는 흔히 정보화 사회, 미디어 사회로 일컬어진다. 미디어는 사람의 사고방식이나 느끼는 방법에 한계를 부여한다. 종이에 인쇄 활자의 경우, 그것을 읽기 위해서는 문자를 이해하지 않으면 안 된다.

문자는 어디까지나 추상적인 기호이다. 추상적인 기호에서 실제의 이미지를 재구성하지 않으면 안 된다. 문자의 습득에는 일정한 기간에 걸친 지적인 훈련이 필요하다. 특히 문자라는 기호를 이용한 커뮤니케이션을 성립시키는 데에는 교육제도라는 사회적 시스템이 필요하다.

현재에도 정보가 문자의 형태로 발생하고, 유통되고, 이용된다는 점은 인정할 수 밖에 없다. 커뮤니케이션이 사회에서 살아가는 인간의 영위에 관계있는 이상, 인간과 인간간의 마음의 교류와 함께 경험이나 기술이나 지식의 교환이 중심이 된다.[10]

오늘날 커뮤니케이션과 미디어를 둘러싼 상황은, 이미 사회적으로 유통되고 소비되는 정보량으로는 전자, 통신 미디어가 인쇄 미디어를 훨씬 웃돈다.

9) 안상수 저, 『글자디자인』, 서울 : 안그래픽스, 1989, pp.15-16.

10) 한글반포 550돌 기념, 『문자의 세계전』, 예술의전당, 1996, pp.106~107.

영상표현에 의한 문자는 오늘날 대중문화 속에서는 문자 표현에 의한 문화보다도 우월한 위치에 있다. 통계에 의하면 국민 1인당 TV를 보는 시간이 하루에 약 3시간 정도인데 반해 신문, 잡지 등 활자를 보는 시간은 30분에 불과하다.

현대 사회는 전파 매체의 발달로 많은 사람들이 모든 정보를 텔레비전에서 얻고 있는 것이 사실이다. 특히 TV 방송의 일종인 문자다중방송이 시행되고 있는 것은 이를 잘 설명하고 있다. 주지하는 바와 같이 현대 미디어 시대에 있어서 문자디자인이 차지하고 있는 위치는 대단히 중요하다. 영상에 표출되는 문자는 여러 가지 형태로 의미를 전달할 수 있는 장점도 있지만 영상 표현이 지니는 약점도 있다. 영상은 하나의 공간과 시간을 하나의 각도에서 일관한 것으로 그것에 의한 표현은 한편 객관적으로 보기도 하지만 사실은 매우 주관적인 요소가 강하다는 것에 주의할 필요가 있다.[11]

Ⅵ. 방송과 TV 타이틀디자인

방송이란 전파를 이용한 수신기를 통하여 대중에게 각종 정보를 전달하는 것을 말한다. 우리나라 방송법에서 정한 "방송이라 함은 방송 프로그램을 기획, 편성 또는 제작하고 이를 공중(개별 계약에 의한 수신자를 포함)에게 전기통신 설비에 의하여 송신하는 것으로서 지상파방송, 종합유선방송, 위성방송을 말한다"로 규정하고 있다.[12]

방송이란 그 어원인 broadcast(농부가 넓은 들에 씨를 뿌린다)에서 비롯되었듯이 각종 뉴스, 드라마, 오락, 다큐멘터리, 교양, 스포츠, 영화 등 '정신적 양식'이라 할 수 있는 씨를 국민들에게 뿌린다.[13]라는 뜻이다.

방송은 여러 기능과 영향을 가지고 있는데 정치와 경제, 사회적 기능과 밀접하다. 특히 방송은 프로그램과 광고라는 소프트웨어뿐만 아니라 방송의 송신 및 수신 설비라는 하드웨어 자체가 방대한 시장을 형성하고 있다는 의미에서 하나의 거대한 산업이라 할 수 있다.

텔레비전은 19세기말부터 여러 가지 실험을 통해 가능해진 미디어라 할 수 있다. 우리나라 최초의 텔레비전 방송은 1956년 5월 12일에 HLKZ-TV가 개국하여 텔레비전 전파를 발사하면서 시작되었다.

따라서 'TV 방송이 송출을 시작함과 동시에 TV 타이틀의 장르가 시작되었고 모든 작업은 흑백색(monochro-

11) 한글반포 550돌 기념 『문자의 세계전』, 예술의전당, 1996, p.111~115.

12) 방송법 2조 1항, 2000년 제정, 2002년 개정.

13) 김우룡, 현대방송학 제2판, 나남출판, 2000, p.8.

matic)에서 시작되었다.[14]

그러나 80년 2월 컬러방송이 시작되면서 TV 타이틀디자인의 위력은 더욱 증가되었고, 텔레비전 화면에서 다양한 타이틀디자인이 선보이기 시작했다. 그 중에서 자연스러운 붓 터치에 의해 제작되는 문자인 캘리그라피가 여러 분야에서 활용되기 시작하였다.

캘리그라피에 의한 문자디자인은 탄력성이 풍부한 독특한 모필로 글씨를 표현하는 방법으로 서체 조형의 특성에 의하여 구상과 수법에 의하여 다양한 형태로 만들어진다. 서예는 작가의 고매한 정신적 사상과 품격을 중요시하며 그 다음에 형태를 생각하는 특징을 가지고 있다. 서법의 심오함은 허한 것과 실한 것, 펴있는 것과 성긴 것, 빽빽한 것, 기울어져 있는 것과 바로 세워져 있는 것 등이 서로 대립되어 있으면서도 전체적으로 통일미를 이루고 있다. 이것이 캘리그라피만이 가질 수 있는 예술적 표현 요소이다.

캘리그라피는 보다 자연적이고 인간적인이고 정신적인 표현에 속한다 하겠다. 그러나 우리의 그래픽디자인은 서구의 모더니즘적인 경향, 즉 기능주의에 그 연원을 두고 있다는 점에서 획일적이고 공식화되어 있어 대중의 다양한 욕구를 충족시키기엔 미흡하다고 볼 수 있다. 따라서 표현방법에 있어서 정형화되어 있지 않는 자연스럽고 개성적 특징을 나타낼 수 있는 캘리그라피를 타이틀디자인에 적용시킴으로써 아름다운 영상미를 창출해 낼 수 있다.

모필을 디자인의 도구로 활용함으로써 자연스러운 속도감, 강약관계, 갈필의 효과를 나타내는 캘리그라피야 말로 동양문화권의 우리들에게 조형의 아름다움을 느끼게 할 수 있는 좋은 요소이다.

현대의 디자인의 흐름을 보면 알파벳 문자를 사용하는 서양문화권에서도 각종 상품이나, 광고에 감성을 나타내는 자연스러운 붓질의 형태를 디자인에 적용시키는 사례가 많이 늘어나고 있다.

Ⅶ. TV 타이틀디자인의 성격

정보 전달의 기능을 더욱 구체화 해주는 작업으로 타이틀디자인의 필요성을 시각적 표현으로 메시지(Message)화하여 시청자에게 전송케 하고, 프로그램의 내용의 이해를 돕기 위한 캡션(Caption) 수단으로 정보를 더욱 자세하게 인식시켜 줌으로써 프로그램의 가치를 높여 줄 뿐만 아니라 시청자들에게 좋은 인지도를 자극시키는 조형적이고 예술적 표현 기법을 도입시켜 인간의 감성까지도 순화시켜주는 큰 역할을 담당하고 있는 타이틀디자인은

14) 정동욱, 「TV-PROGRAM 서체의 시가전달효과를 위한 표현방법 연구」 인천대학교 교육대학원, 1995, p.3.

프로그램을 밀도있게 농축해 놓은 '얼굴'이라고 할 수 있다.

　타이틀디자인은 광의적으로 그래픽디자인의 범주에 포함된다. 특히 텔레비전 기술의 발달과 컴퓨터그래픽의 발전 등으로 오늘날에와서는 '그래픽디자인'이란 포괄적 개념으로 부르는 게 일반적인 경향이다.

　영화나 TV 드라마의 경우 타이틀은 드라마가 시작되는 맨 앞부분에 나타나는 작품의 얼굴이다. 타이틀디자인은 드라마의 성격과 앞으로의 전개 방향, 그리고 종국에 있어서 그 드라마가 시청자들에게 던져줄 상황에 대해서도 암시를 해주어야 한다. 특히 드라마 타이틀은 함축적이고 개성이 있어야 하며, 화면에서 눈을 계속 붙잡아 놓을 수 있는 힘이 있어야 한다.[15)]

　따라서 타이틀을 제작할 때 디자이너는 프로그램의 대본을 정확히 파악하고 연출자와 작가가 의도하는 바가 무엇인지 충분한 협의를 거쳐 제작에 들어가야 한다. 또한 좋은 타이틀을 만들어 내기 위해서는 재료의 특성을 파악하고, 반복 작업을 거쳐 여러 형태의 타이틀을 만들고 다른 사람들의 의견을 수렴하여 제작에 임해야 좋은 타이틀을 만들어 낼 수 있다.
　대부분의 사람들은 타이틀 디자이너가 글씨 잘 쓰는 사람 또는 미술적 재능을 가진 사람 정도로 이해하지만 그 일이 그렇게 간단하지 않다. 타이틀디자인은 정형화되어 있는 것이 아니라, 각기 다른 프로그램의 타이틀을 개성 있게 디자인해야 하는 어려운 창조 작업이다.

　타이틀 디자이너는 감각적이고 참신한 아이디어도 중요하지만, 재료의 선택도 매우 중요하다. 종이도 바닥이 매끈한 종이와 오톨도톨한 종이가 있으며, 물감이 잘 번지는 화선지류와 번지지 않는 모조지 등 재질에 따라 표현이 다양해진다. 붓의 종류도 양모필, 황모필 등이 있으며, 형태도 둥근 모필과 각 모필 등 여러 형태의 종류가 있기 때문에 재료의 선택에 따라 다양한 디자인을 구성할 수 있다.

Ⅷ. TV 타이틀디자인의 종류

　문자는 의미를 전달하기 위한 약속된 시각기호이므로 약속의 범위 내에서 문자체의 제작이 이루어져야 한다. 그러나 글을 읽는 입장에서 볼 때, 글은 발음기호라기 보다는 의미기호이다. 즉 글을 읽고 이해하는 경로는 보편적으로 글을 소리내어 읽는 문자 → 눈 → 두뇌(형태에 의한 발음의 상기) → 입 → 귀 → 두뇌(소리에 의한 의미의 상기)의 단계에서 문자 → 눈 → 두뇌(형태에 의한 의미의 상기)로 발전하므로 시각을 통한 정확하고 신속한 의미

15) 함창기, "드라마 야망의 세월은 이렇게 만들어졌다", 『영상포럼』, 통권2호, 1991. p.58.

연상효율, 즉 가독성(tegibility)의 극대화한 문자체 디자인이 필요하기로 충분한 조건이 된다.[16]

특히 TV 타이틀은 인쇄매체와는 달리 순간적으로 화면에 나타났다 사라지므로 시간적 제한이 불가피하여 가독성이 있는 문자체로 제작하는 것이 바람직하다.

타이틀은 TV프로그램의 제작에 필요한 미술적 요소를 지닌 자막(字幕), 그림 등을 프로그램의 성격에 맞게 창작하여 프로그램의 이해를 돕거나 미를 가미시키는 디자인 행위이다. 즉, 타이틀이란 표제, 제목, 직함이라는 의미를 갖는 말이다. 자막이라는 말은 일찍이 영화에서 사용되었다. 타이틀디자인은 시청자들에게 프로그램의 처음과 끝을 알리는 매우 중요한 요소로 영화나 TV 프로그램의 경우 타이틀은 그 작품의 얼굴이라 할 수 있다. 특히, TV드라마 타이틀의 경우는 타이틀 배경을 어떻게 처리할 것인가를 깊이 있게 생각해야 한다. 배경화면 처리요소로서는 실사그래픽, 컴퓨터그래픽, 삽화, 만화, 출연자 인물사진 등을 합성하여 사용하는 회화적 처리 방법이라 할 수 있다.

1. 형태별 분류

가. Main Title

프로그램의 主題目이 되는 것으로 文字디자인으로 이루어지며, 프로그램의 성격과 내용을 단적으로 드러내어 전반적인 분위기를 암시하는 역할을 하며, 프로그램이 시작되는 화면 그림에 문자로 처리하여 프로그램의 내용을 전달한다.

〈그림 1〉은 대하드라마에 걸맞게 웅장하고 가독성이 강한 고딕형태인 예서체로 제작되었으며,
〈그림 2〉는 아침에 생방송으로 진행되는 프로그램으로 상큼하면서 편안한 느낌으로 표현하였다.
〈그림 3〉은 매일 밤에 방송되는 홈드라마로 글씨가 부드러우면서도 서정적인 느낌을 주고 있으며,
〈그림 4〉는 대하 역사드라마로 타이틀이 국한문 혼용으로 제작되었고, 용이 하늘로 승천하는 엄중하면서도 부드러운 분위기로 제작되었다.

16) 김홍연 저, 『문자디자인』 미진사, 1976. p.70.

▲ 그림 1

▲ 그림 2

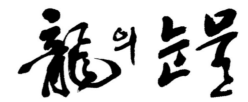

▲ 그림 3

▲ 그림 4

나. Sub Title

서브타이틀은 세부적으로 보조 설명을 기입한 타이틀을 말한다. Main Title에 이어 내용을 구체적으로 표현하고자 할 때 사용하는 타이틀로 고정 프로그램에서 매회 주제로 다루고자 하는 내용의 성격에 어울리는 글자체를 디자인하여 사용하고 있다.

▲ 그림 5 〈메인 타이틀〉

▲ 그림 6 〈서브 타이틀〉

다. 중간 Super

▲ 그림 7

Sub Title의 기본 개념으로 볼 수 있다. 이는 프로그램의 부가적인 설명이 압축된 자막으로 프로그램이 진행되는 동안 TV화면 상단 또는 하단에 Super되는 것을 말한다. 본 프로그램 중간 부분부터 본 시청자들에게 현재 방송되고 있는 프로그램이 어떤 프로그램인지를 알려주는 기능을 가지고 있다.

라. Closing Title

▲ 그림 8

Closing Title은 프로그램의 끝을 알리는 Title을 말한다. Opening Title과는 정반대의 위치에 놓여서 역할을 하지만 아이러닉하게도 같은 의미를 가지고 있는 부분이 상당하다. 같은 의미란 Opening Title이 그 프로그램의 도입부분에서 본격적인 내용 전개에 앞서 시청자들을 끌어들이는 기능을 한다면, Closing Title은 그 프로그램의 종결 부분에 시청자들에게 다음 프로그램에 대한 기대감을 유발시켜, 또다시 그 프로그램에 관심을 갖고 시청할 수 있도록 유도하는 기능을 한다.

3. 레이아웃(Lay Out)

타이틀디자인은 프로그램의 성격이나 특성에 따라 또는 타이틀 로고에 따라 TV 화면상에 적정한 레이아웃을 필요로 한다. 레이아웃은 문자, 일러스트레이션, 사진, 기호와 같은 여러 가지 시각적 구성 요소를 일정한 공간에 효과적으로 배열하는 작업을 말한다.

그러나 이들 구성 요소를 배열함에 있어서 단지 규칙에 맞도록 배치하는 것만으로는 부족하며 디자인의 기본 조건인 주목성, 가독성, 조형성, 창조성 등을 충분히 고려해야 한다. 이러한 시각적 레이아웃을 생각하지 않고 타이틀디자인의 영상효과 극대화는 기대하기 어려운 일이다. 타이틀디자인이 기본적으로 갖추어야 할 조건들은 다음과 같다.

– 주목성 : 사람의 눈에 잘 띄어야 할 것
– 가독성 : 읽기 쉬울 것
– 조형성 : 전체의 구성이 아름다울 것
– 일관성 : 통일감이 있을 것
– 창조성 : 독자적인 이미지를 전달하기 위해 상징적이고 개성적일 것

위와 같은 기본 요소를 통해 각 프로그램별 타이틀디자인의 바람직한 레이아웃을 구성해야 할 것이다. 그 이유로는 텔레비전의 문자는 인쇄문자와는 달리 시간적 제약은 물론 화면의 그림들과 어울려야 하며, 주사선이란 특수성을 지니고 있기 때문에 전반적으로 읽기 쉽고 사람들의 눈에 잘 띄어야 좋은 타이틀이라 할 수 있다.

4. 프로그램별 타이틀의 표현 종류

가. 보도 타이틀

보도방송은 정치, 사회, 경제, 문화 등 모든 분야의 시사에 관한 속보 또는 해설을 목적으로 방송하는 것을 말한다.[17] 뉴스 타이틀은 시청자들에게 보도의 신뢰성, 정직성, 신속성의 강한 이미지를 전달하기 위한 표현으로 고딕의 변형체 〈그림 9〉를 주로 사용하고 있다.

보도의 중요한 이미지는 많은 정보의 양을 신속하게 시청자들에게 전달하는 일이기 때문에 보다 정확한 정보와 신속성을 내포하는 뉴스에서 빠른 이미지의 전달과 스피드에 역점을 두고 제작하기 때문에 사선으로 제작된 문자 〈그림 10〉을 선호하는 경향이다.

▲ 그림 9

▲ 그림 10

17) 방송법 시행령 제29조 2항

나. 드라마 타이틀

TV 드라마는 주말연속극, 일일연속극, 단막극, 미니시리즈, 대하드라마 등으로 구분할 수 있다. 내용면으로 보면 통속적인 멜러드라마, 홈드라마, 다큐멘터리, 뮤지컬, 수사물, 시대극 등으로 다양한 내용 만큼이나 다양한 구성이 가능하다.[18] TV 드라마는 영상예술로서 연극, 영화에 비하여 현실적 사실성이 강하다. TV는 특정 장소에서 행하여지는 영화, 연극과는 달리 거의 집안에서 시청할 수 있는 관계로 일상 생활 중에 시청하게 되므로 즉시 커뮤니케이션이 이루어지려면 현실적 리얼리티가 있어야 한다. 이러한 점을 감안하여, TV 타이틀은 획일적인 형태에서 벗어나 시청자들에게 강한 이미지를 각인시킬 수 있는 문자체가 좋을 것이다. 따라서 TV드라마 타이틀의 경우 제작이 자유롭고 디자이너의 독창적 개성을 살릴 수 있는 캘리그라피(필사체)를 거의 활용하고 있는 특징을 지니고 있다. 그 이유로는 동양 문화권에 속한 우리나라 사람들이 자유로운 표현이 가능한 캘리그라피를 선호하는 경향으로 판단할 수 있다.

그 중에서 특히 사극이나 시대극은 장중한 느낌을 줄 수 있는 서예성이 강한 문자체(해서, 예서, 행서)를 많이 활용하고 있다.

그 외 멜로드라마는 정감이 넘치고 사랑스럽고 부드러운 서체를 선호하고 있으며, 홈드라마는 밝고 명랑하며 가벼운 느낌으로 표현하고 있다.

〈그림 11〉은 멜로드라마 타이틀로 정감이 넘치는 문자로 표현되었으며, 그 중에서도 "ㄹ"자에 있어서 공간이 다르게 배분되어 가분수 형태로 표현된 것이 특징이다.

〈그림 12〉는 대하 역사드라마로 건필로 비백의 효과를 많이 주어 그 시대의 격동기를 잘 표현하고 있다.

▲ 그림 11 ▲ 그림 12

18) 한국방송개발원 『TV문자디자인』, 한국방송개발원, 1990, pp.31~33.

다. 교양 타이틀

　교양 프로그램은 민족 고유문화의 계승 발전과 공중의 일반적 교양의 향상 및 교육을 목적으로 하는 방송을 말한다.[19] 교양 프로그램을 다시 개별 프로그램 범주로 선호도를 측정해 보면 다큐멘터리는 대졸자, 대학생 순으로, 토크쇼는 고졸자, 대졸자 순으로 나타났다. 그래서 학력이 높은 사람일수록 교양 프로그램을 좋아한다고 할 수 있다.[20] 따라서 교양 프로그램은 대체적으로 교육 수준이 높은 층이 주로 시청하는 방송인만큼 타이틀 역시 혼란스럽지 않고 가독성과 심미성에 주안을 두고 제작한다. 주로 아침시간이나 심야시간에 편성되는 점을 고려하여 부드럽고 경직되지 않으며, 편안하고 서정성 있게 제작하는 것이 효과적일 것이다.

　〈그림 13〉은 자연다큐멘터리로 숲을 연상하게 표현되어 시원한 느낌을 주고 있으며,
　〈그림 14〉는 유목민들이 자연속에서 가축들과 강인하게 살아가는 모습을 담아내는 다큐물로 프로그램의 특성에 맞게 거칠고 험한 인생 항로에 어울리게 표현되었다.
　〈그림 15〉는 아름다운 문화 유산을 소개하는 다큐로 미려하게 표현되었다.
　〈그림 16〉은 도자기의 유연한 형태와 같이 부드러운 서체로 표현하였다.

▲ 그림 13

▲ 그림 14

▲ 그림 15

▲ 그림 16

19) 방송법 시행령 제29조 2항

20) MBC 『월간가이드』, 9월호, p.212.

라. 오락 타이틀

방송은 건전한 오락적 내용을 제공함으로써 복잡한 사회산업에 누적되었던 스트레스를 해소하고 문명의 고통으로부터 오는 긴장을 완화해 줄 수 있다.[21] 따라서 방송법 시행령을 보면 오락 방송은 국민정서 함양과 생활의 명랑화를 목적으로 하는 방송을 말한다. 라고 규정하고 있다. 오락 프로그램 역시 다양한 장르를 가지고 있지만 그 중에서도 코미디와 쇼프로가 대표적이라 하겠다. 오락 프로그램의 특징은 교육 수준에 구애받지 않고 연령에 관계없이 男女老少 누구나 보고 즐길 수 있다. 따라서 코미디 타이틀의 경우 풍자적인 이미지에 개성이 강한 느낌을 받을 수 있도록 디자인하는 것이 통상적이다.

〈그림 17〉은 사선을 이용하여 글자의 크기로 점차 속도감을 주어 비상하는 형태로 표현되었고,
〈그림 18〉은 심야시간에 방송되며 20, 30대의 젊은 연인들이 즐겨 시청하는 프로그램으로 사랑스럽고 수려한 느낌으로 표현하였다.

▲ 그림 17 ▲ 그림 18

그 외 스포츠 타이틀 〈그림 19〉, 영화 타이틀 〈그림 20〉 등이 있다.

▲ 그림 19 ▲ 그림 20

21) 방송제도연구위원회 방송제도연구보고서, 『2000년대로 향한 한국방송의 좌표』, 1990, p.56.

Ⅸ. 맺는 말

현대는 정보화의 다양화로 말미암아 국제적 교류가 밀접해지고 위성방송 시대가 도래함에 따라 각국에서 쏘아 올린 방송 전파들이 세계 구석구석을 파고드는 미디어 통합시대가 시작되었다.

따라서 미디어 시대의 중요한 부분을 차지하고 있으며, 정보 전달 도구인 텔레비전의 역할은 대단히 중요하다. 그 중에서도 텔레비전의 얼굴이라 할 수 있는 타이틀 문자는 대중들에게 심미안 속으로 파고들게 하는 정보 전달의 중요한 요소이다.

우리 민족은 세종대왕이 창제한 한글이라는 세계 어느 문자와 비교해도 손색이 없는 문자를 지니고 있다는 것은 참으로 자랑할만한 위대한 유산이다. 이러한 아름다운 문자문화를 정체시키지 말고 꾸준히 개발하여, 세계 방방곡곡에 위성전파를 통하여 알림으로써 우리 민족의 우수성을 인정받을 수 있을 것이다. 이러한 시점에서 아름답고 독창적인 문자를 개발하여 대중에게 아름다운 심미의식을 높여주고 나아가 우리 한글의 우수성을 전파를 통해 세계에 알리는 기회로 삼아야 할 것이며, 문자체의 개성화를 통해 조형적 주체의식을 가지고 한글 세대에 맞는 문자 꼴의 개발이 이루어져야 할 것이다.

오늘날의 문자는 컴퓨터의 발달로 기계적인 생산 방식에 의한 문자로서 기하학적이고 정리된 문자감각을 지니고 있어 천편일률적으로 흐르고 있다. 이와 같은 오늘날 문자의 상황아래 개인과 개인, 집단과 집단, 사회와 사회 간의 보다 많은 커뮤니케이션이 이루어지는 문화의 다양화 속에서 우리의 문화를 개성화하는 것이 문자의 개성화를 통해서 이루어진다고 볼 때 기하학적이고 개성이 없는 문자와 구별되는 독창적인 문자 개발이 필요한 시점이다. 글씨를 썼다고 해서 전부 글씨가 되는 것은 아니다. 대화의 소통으로 사용되는 그런 글씨가 아닌 예술적으로 승화된 글씨, 즉 보는 순간 아름답고 황홀한 감동을 주는 글씨가 진정한 예술이 아닌가 생각한다.

따라서 TV 타이틀디자인은 정보 전달은 물론 대중에게 시각적 효과를 높여주는 필수적인 요소이다. 그 중에서도 자유롭게 감정을 표출할 수 있는 캘리그라피의 표현이야 말로 디자이너의 독창성을 발휘할 수 있는 분야이다.

미래에는 최첨단 기능의 방송매체 개발로 화면의 이용이 보다 자유로워질 것이며, 방송문자의 다양성도 극대화될 것이다. 타이틀디자인을 표현하는 도구가 인간의 감성까지 대신할 수 없는 한 자연적이며, 독창성이 풍부한 캘리그라피의 중요성이 계속 확대될 것으로 생각한다.

〈참고문헌〉

- 정동욱 저, 『TV 그래픽』, 서울미디어, 2001.
- 김우룡, 『현대방송학』 제2판, 나남출판, 2000.
- 『방송법 시행령』 제2조 1항, 2000.
- 한글반포 550돌 기념, 『문자의 세계전』, 서울 : 예술의전당, 1996.
- 정동욱, 『TV PROGRAM 서체의 시각 전달효과를 위한 표현방법 연구』, 인천대학교 교육대학원 석사학위논문, 1995.
- 노영호, 『TV 타이틀디자인의 캘리그래피 표현에 관한 연구』, 청주대학교 산업경영대학원 석사학위논문, 1994.
- 함창기, 『영상포럼』 통권2호, 드라마 이렇게 만들어졌다, 1991.
- 곽대웅 외, 『디자인 공예사전』, 서울 : 미술공론사, 1990.
- 안상수 저, 『글자디자인』, 서울 : 안그래픽스, 1989.
- 김홍련 저, 『문자디자인』, 미진사, 1987.

편집을 끝내면서…

80년대 초 KBS 방송국에 그래픽 디자이너로 입사하여 방송 프로그램 타이틀 디자인을 시작한 지 어언 30여 년이 훌쩍 지났다.

그 시기에는 캘리그라피를 배울 수 있는 마땅한 교육기관도 없었고, 그저 직장에서 회화 및 디자인을 전공한 선배들이 방송 대본을 읽어보고 감각으로 쓰는 것을 보면서 훈련을 했다.

그러면서 배우기 시작한 프로그램 타이틀 글씨가 연출자들로부터 좋은 호평을 받기 시작하여 대하드라마 '용의 눈물'을 비롯하여 수많은 프로그램 로고를 제작했다.

막연한 생각으로 퇴직 후에 직업 현장에서 제작된 타이틀 디자인을 모아 책을 만들어 보겠다는 생각에 자료들을 모아 왔다.

때마침 직장을 퇴직해 출판 계획을 고민하고 있을 때 나의 생각을 전해들은 이화문화출판사 이홍연 사장님의 제의로 책 편집 작업에 들어갔다. 막상 수록할 자료를 선별하다보니 어려움도 많았다. 30여 년 전에 제작된 타이틀 로고는 디자인이 부족했으며, 대부분 수작업으로 이루어지고, 보관 방법이 열악해 해상도가 떨어져 사용하기가 어려운 자료들이 많아 교정 작업에 어려움을 겪었다.

하지만 평생 동안 심혈을 기울여 만든 자료들을 발표함으로써, 캘리그라피를 공부하는 후학들에게 조금이나마 도움이 될까 싶어 어렵게 출간하기에 이르렀다.

편집의 방향은 먼저 캘리그라피를 처음 시작하는 독자들을 위해 앞면에 간단한 기초를 수록하였고, 저자의 작품과 서로 디자인을 비교할 수 있도록 전문 서예가들이 제작한 로고, 다른 타이틀 디자이너가 제작한 작품을 일부 수록하였다. 주로 캘리그라피는 한글을 사용하지만 경험상 가끔 漢字(한자)가 필요한 경우가 있어 많이 활용하는 한자 디자인을 예시하였다.

그리고 방송 타이틀 외에 일상생활 현장이나 이벤트 행사에서 사용되었던 캘리그라피를 수록하였다.

끝으로 흔쾌히 출판을 허락해주신 이화문화출판사 이홍연 사장님께 감사의 말씀을 드린다.

디자인을 조금 해봤다고 꼼꼼한 저자를 만나 교정과 디자인 수정작업을 반복해도 마다하지 않고 묵묵히 편집에 임해준 하은희 차장, 기획과 진행을 도와준 이용진 편집장, (사)한국캘리그라피디자인협회 윤상필 이사와 디자인 자문을 도와준 KBS 아트비전 김종우 차장에게 감사를 전한다.

2017. 4. 1.

담운수묵헌에서 저자가

담운 이일구
覃雲 李一九 LEE IL GOO

저자는 1956년 충남 예산에서 출생하였고, 동국대학교 대학원에서 동양화를 전공하고 '한국의 묵죽화 연구' 논문으로 석사학위를 취득하였다.

1985년 KBS 공채 11기 그래픽디자이너로 입사하여 KBS대하드라마 "龍의 눈물"을 비롯하여 "찬란한 여명" "김구" "내 딸 서영이" "아침마당" "인간극장" "역사스페셜" "개그콘서트" "이소라의 프로포즈" "윤도현의 러브레터" 열린음악회 등 수 많은 방송 프로그램 캘리그라피를 제작하는 등 디자이너로서의 전문성을 인정받아 미술제작국장을 거쳐 KBS 아트비전 상임이사(임원)로 승진하였다.

그 외 "한방화장품 수려한"을 비롯하여 정부가 주관하는 각종 행사 슬로건 등 많은 캘리그라피를 제작하였다.

천석 박근술 선생에게 문인화를. 매정 민경찬 선생에게 동양화를. 함산 정제도 선생에게 서예를. 석헌 임재우 선생에게는 전각을 공부하였고, 제24회 원곡서예문화상과 제1회 로또서예문화상 대상을 수상하였다.

그동안 인사아트센터에서 "댓잎에 바람일어_이일구 대나무 그림전"을 비롯하여 여러 차례의 개인전을 개최하였고 단체전으로는 세계서예전북비엔날레에 초대 출품되는 등 수 많은 전시회에 참여하였으며. 국립 현대미술관 미술은행 작가로 선정되었다.

대한민국미술대전 심사위원장을 비롯하여 "공무원 미술대전" "근로자문화예술제" 등에서 심사위원으로 위촉되었고. 경찰청. 여성가족부. 우정사업본부 등에서 개최하는 홍보 슬로건 캘리 공모전에서도 심사위원으로 활동하였다.

현재는 화가 및 프리랜서 캘리그라퍼로 활동하며 후진을 양성하고 있으며. 경희대학교 교육대학원 및 동방문화대학원대학교에 출강하고 있다. 사단법인 (사)한국캘리그라피디자인협회 회장. (사)추사김정희선생기념사업회 회장을 맡고 있다.

주 소 : 서울시 양천구 목동서로 155번지 109동 801호(목동파라곤)

연락처 : 02)2648-7834, 010-3753-7834

e-mail : lee_19@hanmail.net

blog : damun219

cafe : damun219.net

캘리그라퍼 이일구의
방송과 드라마 현장에서 빚어낸 1,000 카피로 배우는

캘리그라피의 시작과 끝

초 판 2017년 4월 20일
재 판 2018년 1월 1일

저 자 이일구
 서울시 양천구 목동서로 155번지 109동 801호(목동파라곤)
 02-2648-7834 / 010-3753-7834

발행인 이홍연 · 이선화

기 획 이용진 · 윤상필

디자인 하은희

제작처 ㈜이화문화출판사
 서울시 종로구 사직로 10길 17 (내자동)
 TEL 02-732-7091~3 (구입문의)
 홈페이지 www.makebook.net

등록번호 제300-2015-92호
I S B N 979-11-5547-309-2

값 30,000원